無魂者 艾蘇西亞

Vol.1

無魂者
艾荔西亞
Vol.1

第一章 5

第二章 37

第三章 71

第四章 105

第五章 135

第六章 171

第七章 203

第一章

媽媽，
有篇報導說
梅費爾區上禮拜
開了一家
新的紳士
俱樂部耶。

它叫
「香料酒」，
服務對象
竟然是
知識份子和
科學家！

那種階級的人怎麼會需要俱樂部？

他們不是都在公立博物館開趴嗎？

那間新俱樂部是不是開在史諾果公爵家隔壁啊？

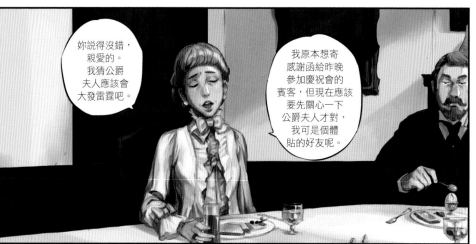

妳說得沒錯，親愛的。我猜公爵夫人應該會大發雷霆吧。

我原本想寄感謝函給昨晚參加慶祝會的賓客，但現在應該要先關心一下公爵夫人才對，我可是個體貼的好友呢。

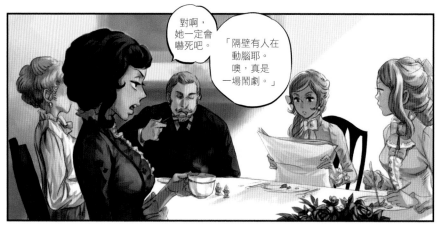

對啊，她一定會嚇死吧。

「隔壁有人在動腦耶。噢，真是一場鬧劇。」

聽聽這個！
我們昨天參加的
舞會上發生了
可怕的凶案耶！
但我不記得有
什麼狀況啊。

好像有人死了，
我卻完全沒注意到耶！
有個年輕女士在圖書館
發現屍體，嚇得
昏過去了，真可憐。

噗

有提到那個年輕
女士是誰嗎？

沒有耶，
可惜。

咳
咳

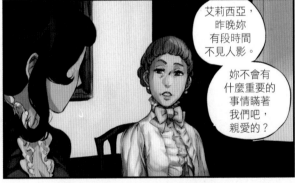

艾莉西亞，
昨晚妳
有段時間
不見人影。

妳不會有
什麼重要的
事情瞞著
我們吧，
親愛的？

媽，
其實我還真的有事瞞著妳……

……而且還
不只一件事。

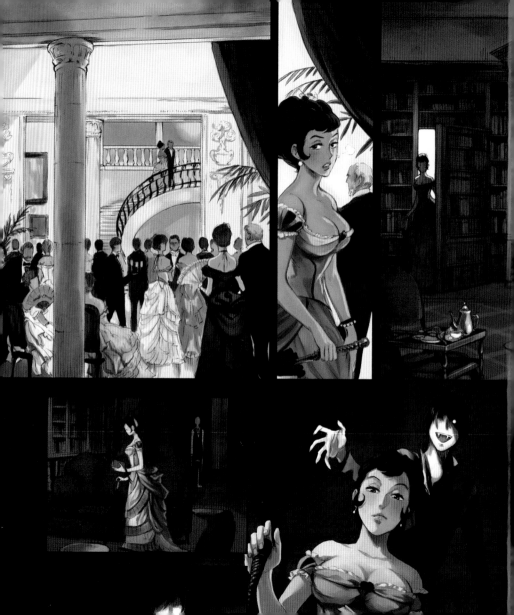

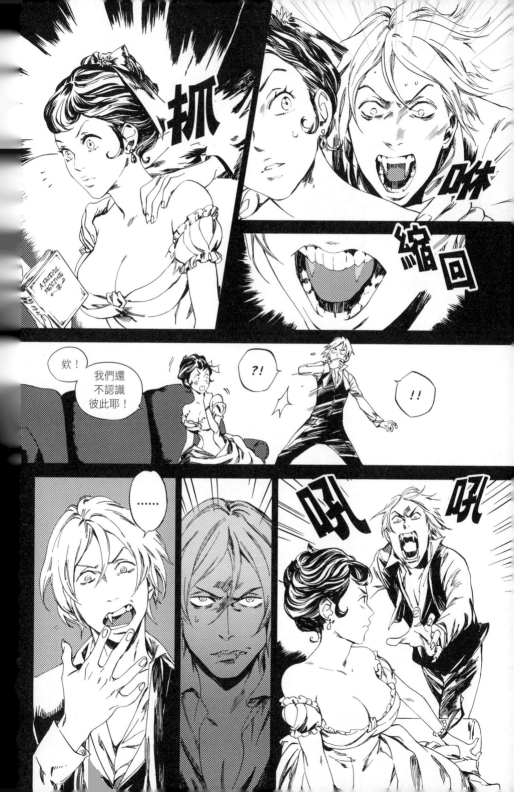

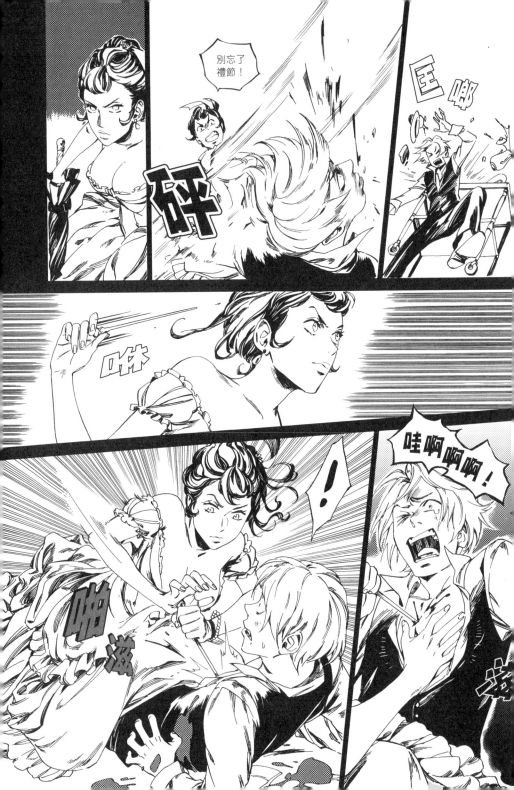

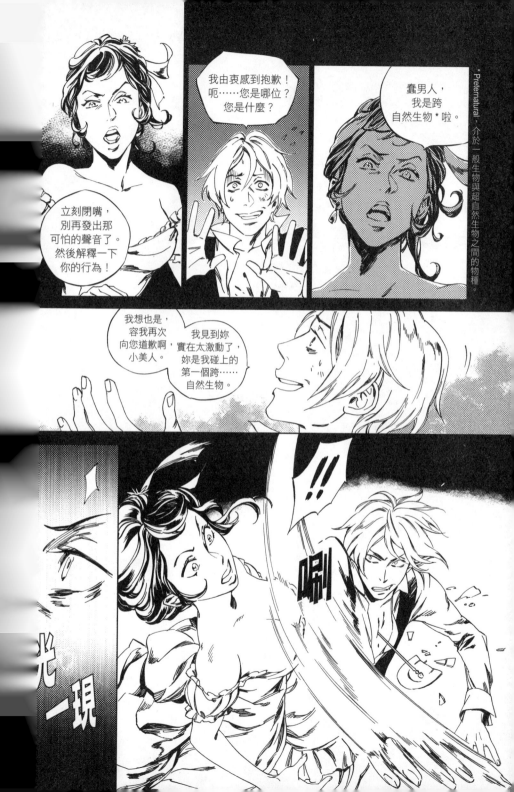

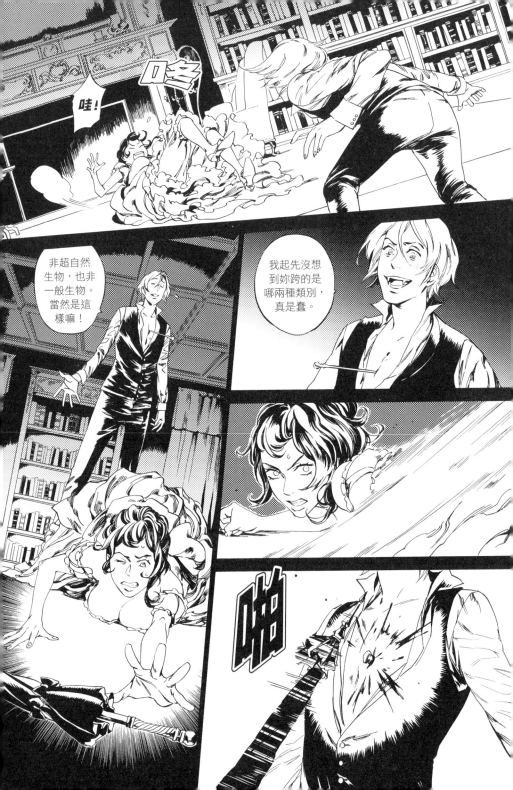

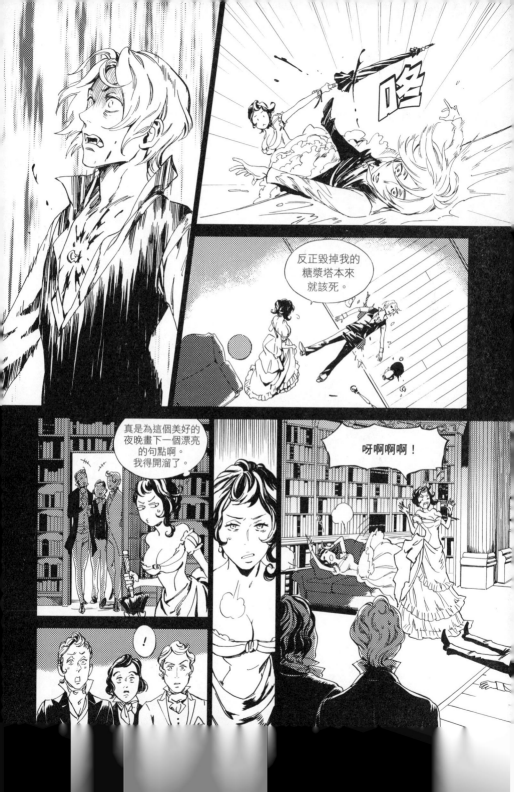

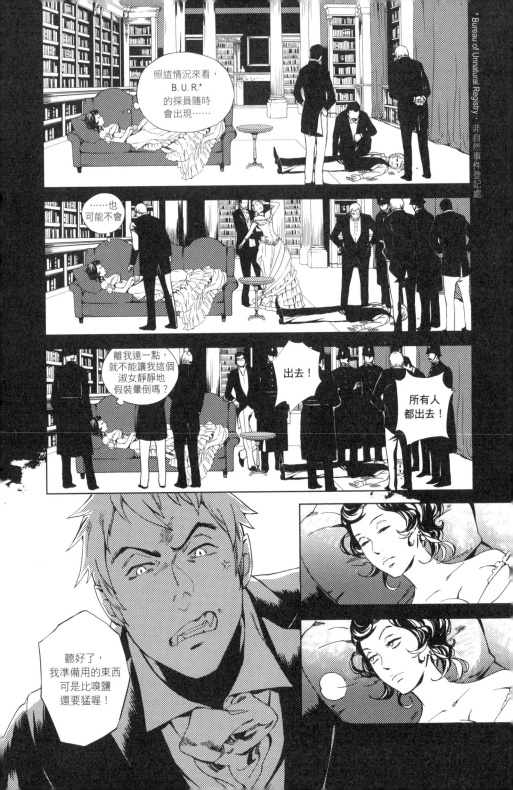

* Bureau of Unnatural Registry，非自然事件登記處

照這情況來看，B.U.R.* 的探員隨時會出現……

……也可能不會

離我遠一點，就不能讓我這個淑女靜靜地假裝暈倒嗎？

出去！

所有人都出去！

聽好了，我準備用的東西可是比嗅鹽還要猛喔！

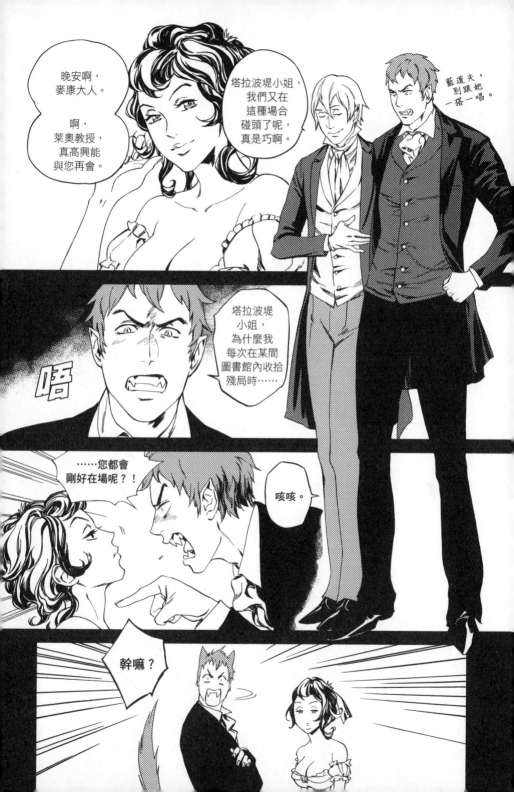

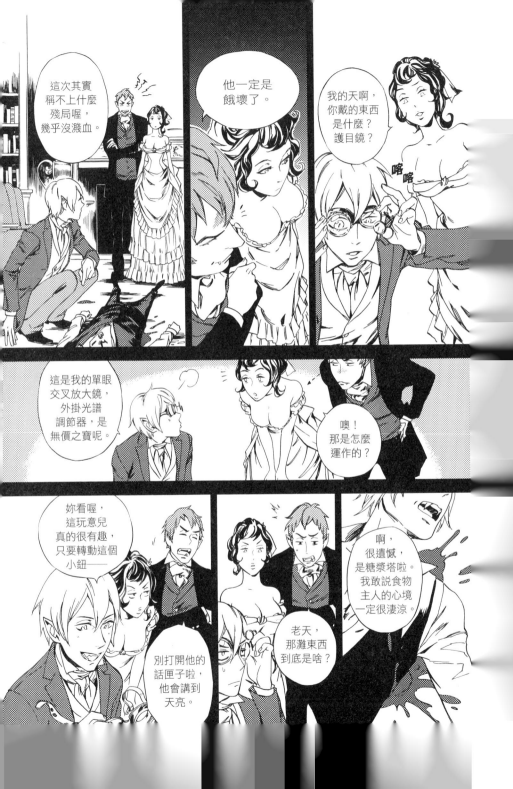

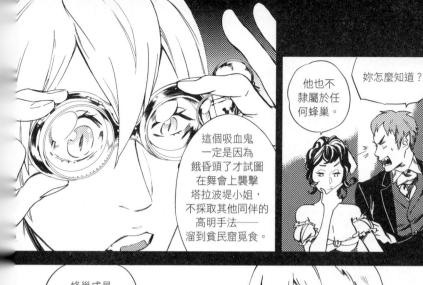

他也不
隸屬於任
何蜂巢。

妳怎麼知道？

這個吸血鬼
一定是因為
餓昏頭了才試圖
在舞會上襲擊
塔拉波堤小姐，
不採取其他同伴的
高明手法——
溜到貧民窟覓食。

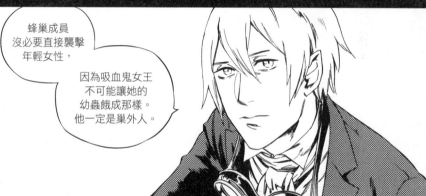

蜂巢成員
沒必要直接襲擊
年輕女性，

因為吸血鬼女王
不可能讓她的
幼蟲餓成那樣。
他一定是巢外人。

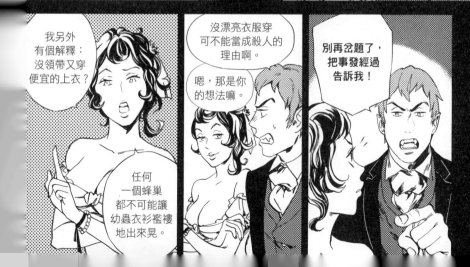

我另外
有個解釋：
沒領帶又穿
便宜的上衣？

任何
一個蜂巢
都不可能讓
幼蟲衣衫襤褸
地出來晃。

沒漂亮衣服穿
可不能當成殺人的
理由啊。

嗯，那是你
的想法嘛。

別再岔題了，
把事發經過
告訴我！

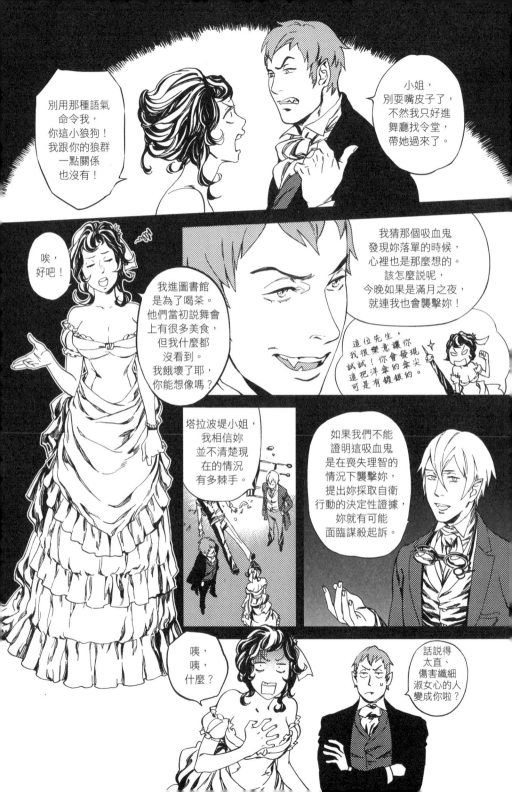

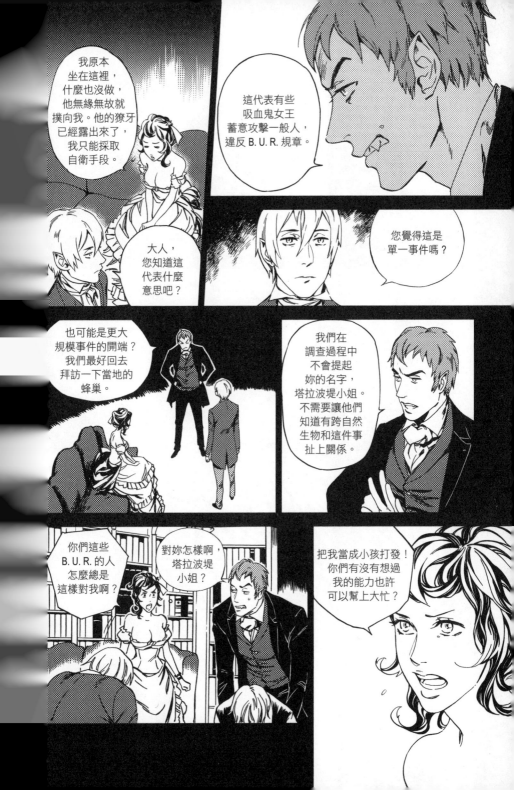

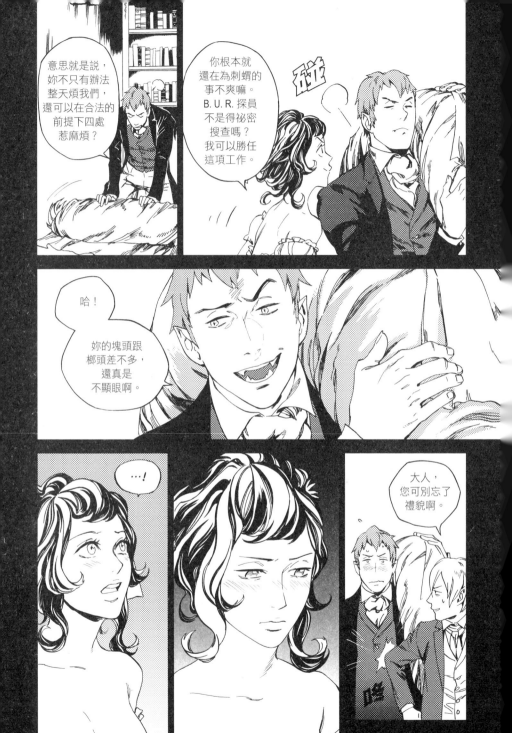

先生，
我只是……

……只是
想要貢獻
自己的能力
罷了。

我無意冒犯，
塔拉波堤小姐。

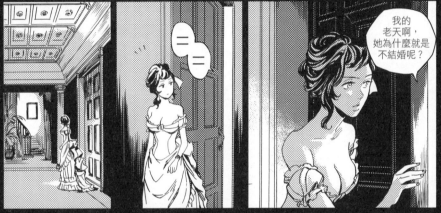

我的
老天啊，
她為什麼就是
不結婚呢？

先生，
她有些
年紀了。

妳有在聽嗎？
我問妳昨晚在
舞會上碰到了
什麼事。

艾莉西亞！

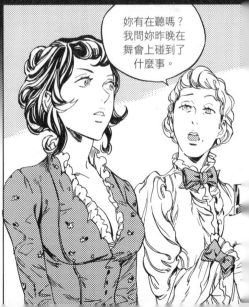

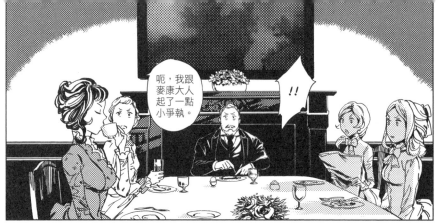

呃，我跟麥康大人起了一點小爭執。

!!

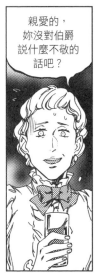

親愛的，妳沒對伯爵說什麼不敬的話吧？

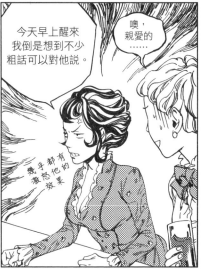

今天早上醒來我倒是想到不少粗話可以對他說。

幾乎都有激怒他的效果

噢，親愛的……

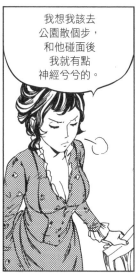

我想我該去公園散個步，和他碰面後我就有點神經兮兮的。

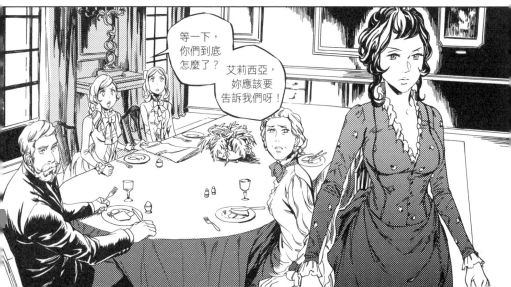

等一下，你們到底怎麼了？艾莉西亞，妳應該要告訴我們呀！

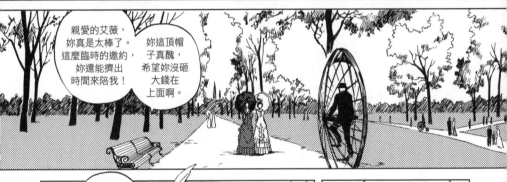

親愛的艾薇，妳真是太棒了。這麼臨時的邀約，妳還能擠出時間來陪我！

妳這頂帽子真醜，希望妳沒砸大錢在上面啊。

艾莉西亞！妳怎麼可以這樣批評我的帽子，討厭死了！

我怎麼會沒時間陪妳？妳也知道，我在禮拜四除了散步之外也沒其他事好做了。

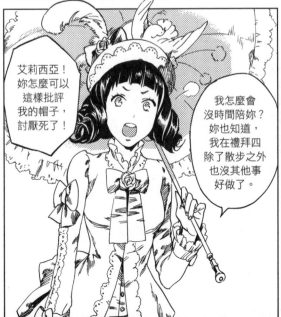

好啦，昨晚公爵夫人辦的舞會如何？

糟透了。

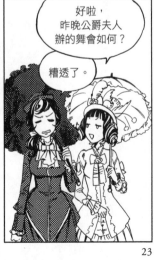

23

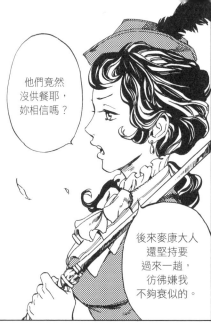

他們竟然沒供餐耶，妳相信嗎？

後來麥康大人還堅持要過來一趟，彷彿嫌我不夠衰似的。

噢，親愛的，他真的有那麼糟嗎？

哼，他平常就是那樣啦，大概有受到狼人首領這個身分的影響吧。

……

……我昨晚殺了一個吸血鬼。

早報提到的人就是妳啊？

報導中沒提到人名，也沒提到姓氏。

也沒提到死掉的男人是個吸血鬼，謝天謝地。

如果改名換姓就會說什麼，妳能瞞得久嗎？

妳欠麥康大人的人情可大了，妳知道嗎？

我可不
這麼認為，
艾薇。

隱瞞這些事情
本來就是他的職責，
他可是大倫敦地區的
超自然生物
情報網主任耶。
還是叫其他名字？
我不清楚啦。

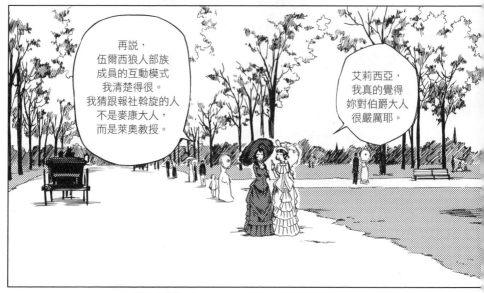

再説，
伍爾西狼人部族
成員的互動模式
我清楚得很。
我猜跟報社斡旋的人
不是麥康大人，
而是萊奧教授。

艾莉西亞，
我真的覺得
妳對伯爵大人
很嚴厲耶。

沒辦法，
我對他
一點好感
也沒有。

妳説是
這樣説
啦……

我是否有榮幸
請塔拉波堤小姐
留步呢？

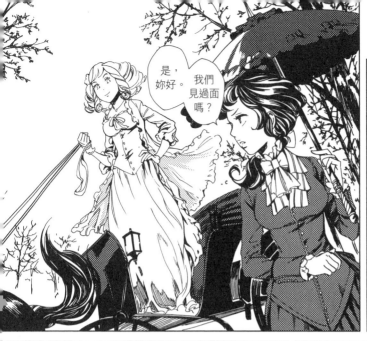

是，妳好。我們見過面嗎？

我是瑪蓓兒·黛爾，現在我們算是碰過面啦。

很高興見到妳，黛爾小姐。容我向妳介紹，這位是艾薇·西索佩尼小姐。

她就是那個演員啊，妳知道的！

噢，妳一定知道她啦，艾莉西亞。

我厚顏無恥地向妳搭話，還打斷妳的私人談心時間，還請見諒。

非得原諒妳嗎？

是這樣的，我的女主人想找妳聊聊，塔拉波堤小姐。

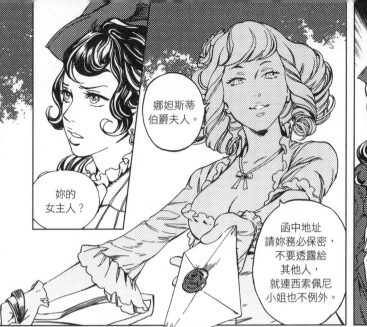

娜妲斯蒂伯爵夫人。

妳的女主人？

函中地址請妳務必保密，不要透露給其他人，就連西索佩尼小姐也不例外。

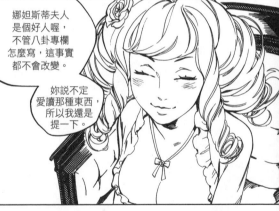

娜妲斯蒂夫人是個好人喔，不管八卦專欄怎麼寫，這事實都不會改變。

妳說不定愛讀那種東西，所以我還是提一下。

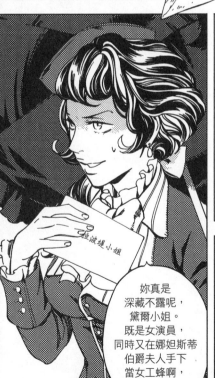

妳真是深藏不露呢，黛爾小姐。既是女演員，同時又在娜妲斯蒂伯爵夫人手下當女工蜂啊，真是驚人。

這波堤小姐

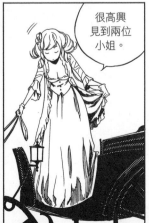

很高興見到兩位小姐。

27

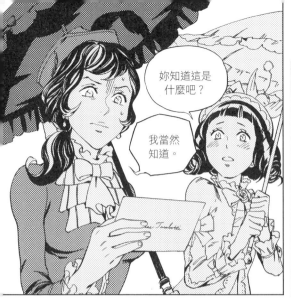

妳知道這是什麼吧？

我當然知道。

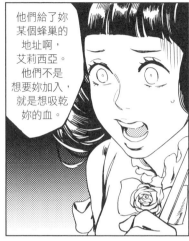

他們給了妳某個蜂巢的地址啊，艾莉西亞。他們不是想要妳加入，就是想吸乾妳的血。

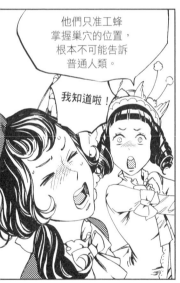

他們只准工蜂掌握巢穴的位置，根本不可能告訴普通人類。

我知道啦！

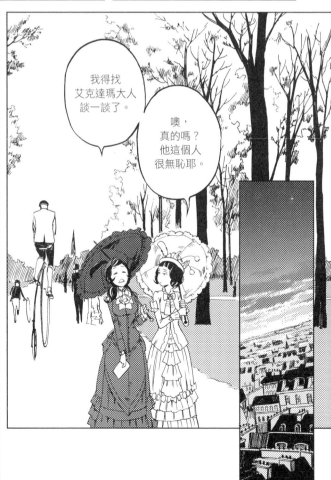

我得找艾克達瑪大人談一談了。

噢，真的嗎？他這個人很無恥耶。

……

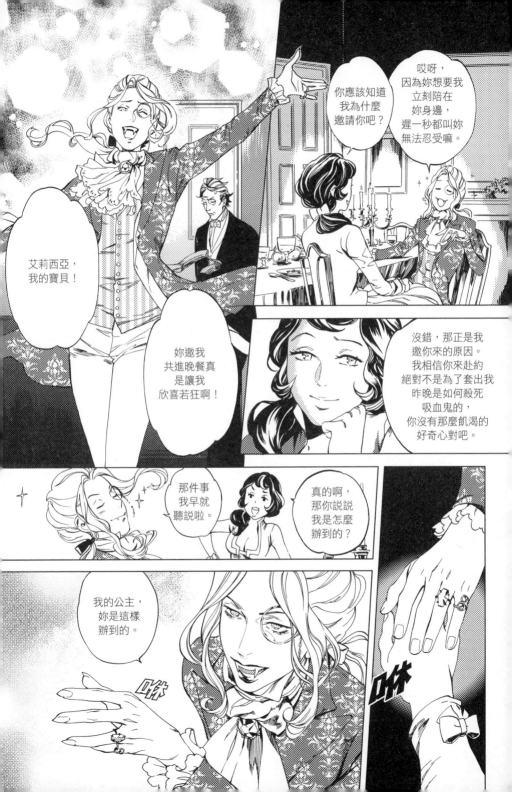

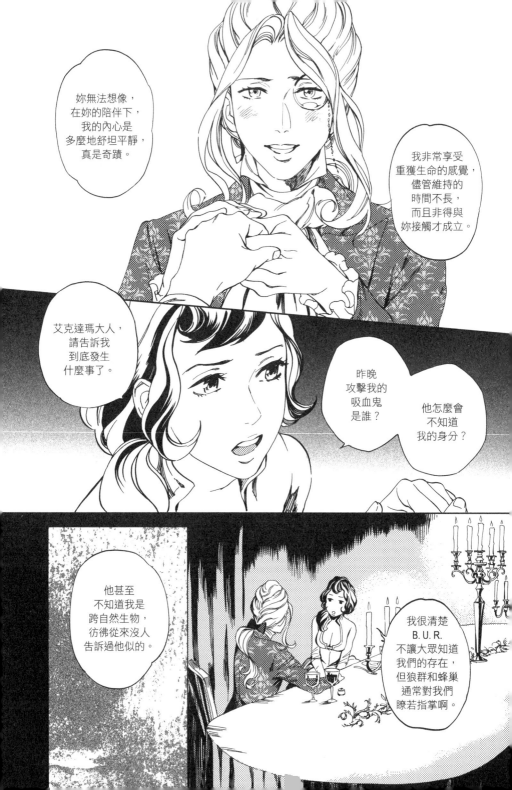

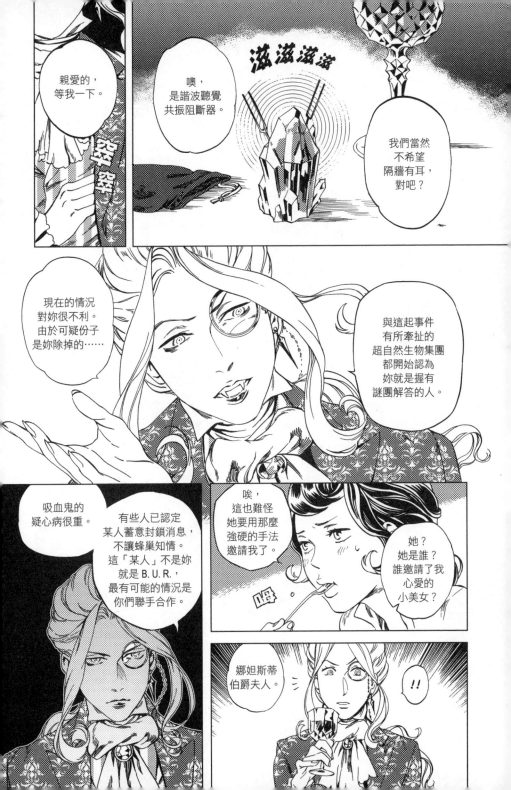

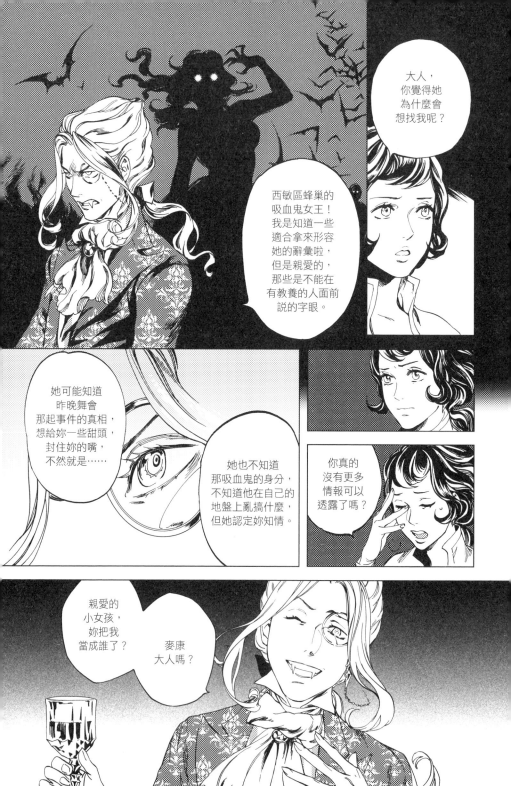

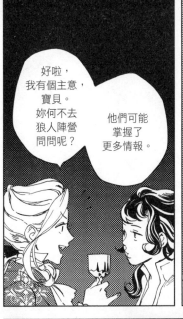

好啦，
我有個主意，
寶貝。
妳何不去
狼人陣營
問問呢？

他們可能
掌握了
更多情報。

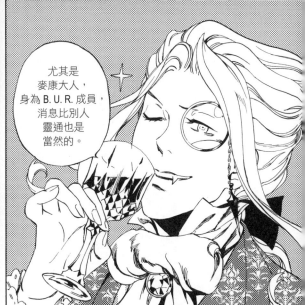

尤其是
麥康大人，
身為 B.U.R. 成員，
消息比別人
靈通也是
當然的。

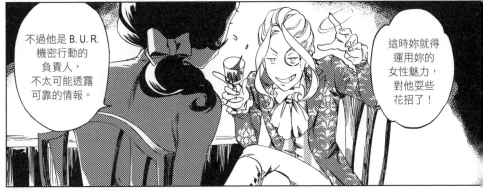

不過他是 B.U.R.
機密行動的
負責人，
不太可能透露
可靠的情報。

這時妳就得
運用妳的
女性魅力，
對他耍些
花招了！

那些
可愛的野獸
最愛女色了，
雖然他們有些
野蠻。

尤其是
麥康大人，
又壯又悍。

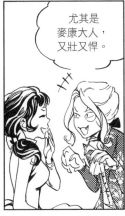

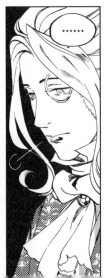

……

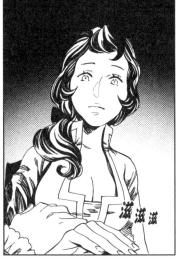

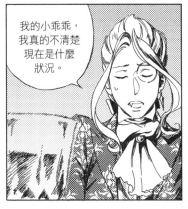

我的小乖乖，
我真的不清楚
現在是什麼
狀況。

我真是太
無知了！

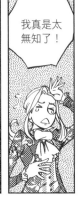

滋滋滋

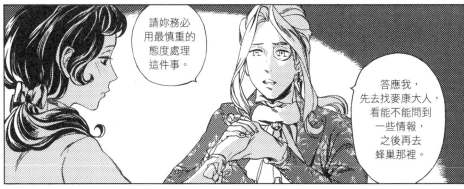

請妳務必
用最慎重的
態度處理
這件事。

答應我，
先去找麥康大人，
看能不能問到
一些情報，
之後再去
蜂巢那裡。

要我幫你
釐清狀況嗎？

不，
親愛的，
是幫妳自己。

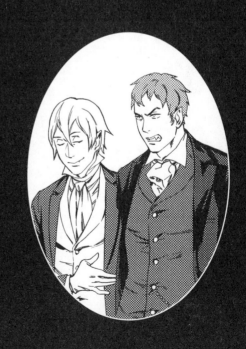

無魂者

艾菊西亞

Vol.1

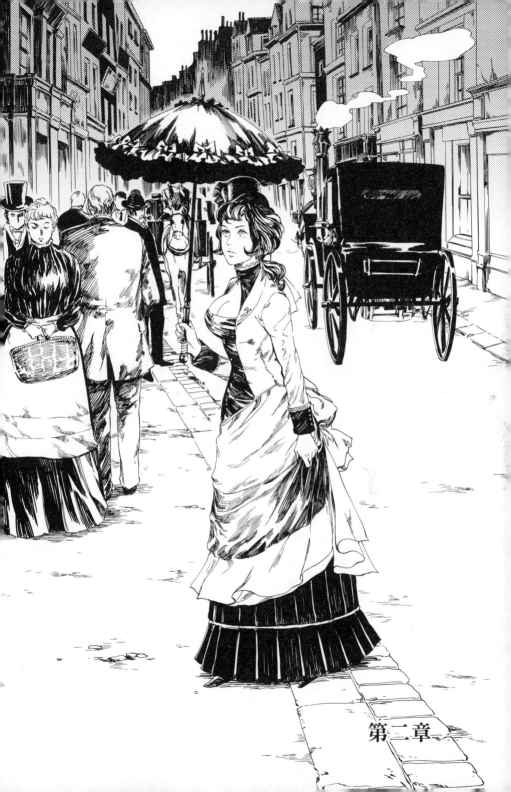

第二章

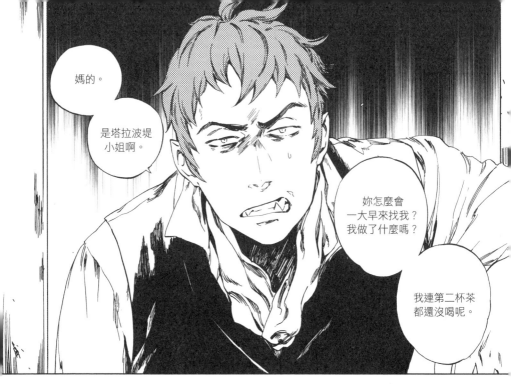

媽的。

是塔拉波堤小姐啊。

妳怎麼會一大早來找我？我做了什麼嗎？

我連第二杯茶都還沒喝呢。

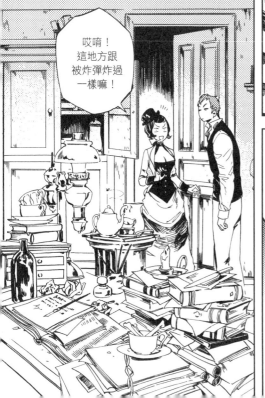

哎唷！這地方跟被炸彈炸過一樣嘛！

咕嚕咕嚕

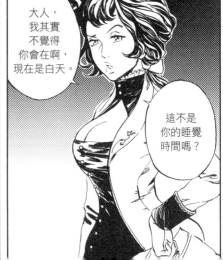

大人，我其實不覺得你會在啊，現在是白天。

這不是你的睡覺時間嗎？

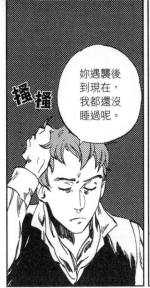

妳遇襲後到現在，我都還沒睡過呢。

搔搔

擔心我的安危嗎？

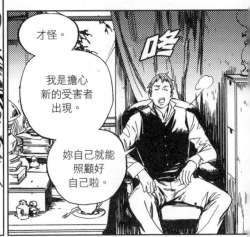

咚

才怪。

我是擔心新的受害者出現。

妳自己就能照顧好自己啦。

哇，麥康大人，我好感動喔。

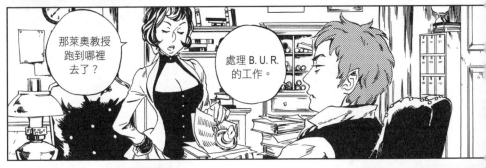

那萊奧教授跑到哪裡去了？

處理 B.U.R. 的工作。

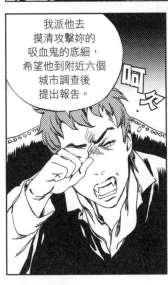

我派他去摸清攻擊妳的吸血鬼的底細，希望他到附近六個城市調查後提出報告。

呵呵

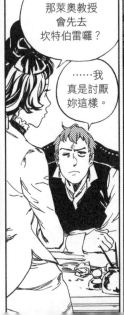

那萊奧教授會先去坎特伯雷囉？

……我真是討厭妳這樣。

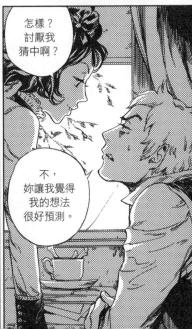

怎樣？討厭我猜中啊？

不，妳讓我覺得我的想法很好預測。

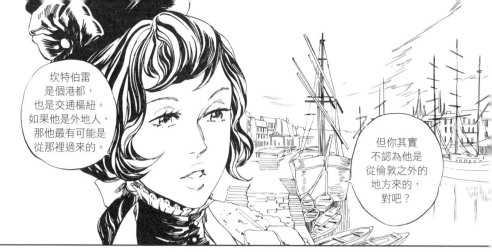

坎特伯雷是個港都，也是交通樞紐。如果他是外地人，那他最有可能是從那裡過來的。

但你其實不認為他是從倫敦之外的地方來的，對吧？

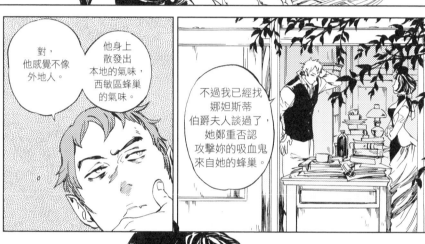

對，他感覺不像外地人。

他身上散發出本地的氣味，西敏區蜂巢的氣味。

不過我已經找娜妲斯蒂伯爵夫人談過了，她鄭重否認攻擊妳的吸血鬼來自她的蜂巢。

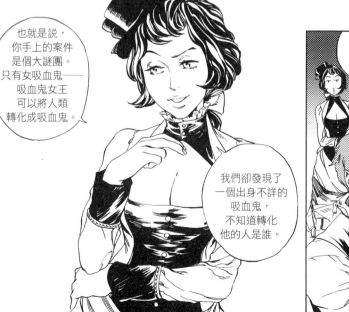

也就是説，你手上的案件是個大謎團。只有女吸血鬼──吸血鬼女王可以將人類轉化成吸血鬼。

我們卻發現了一個出身不詳的吸血鬼，不知道轉化他的人是誰。

不是你的鼻子騙了你，就是她滿口謊言吧。

沒錯。

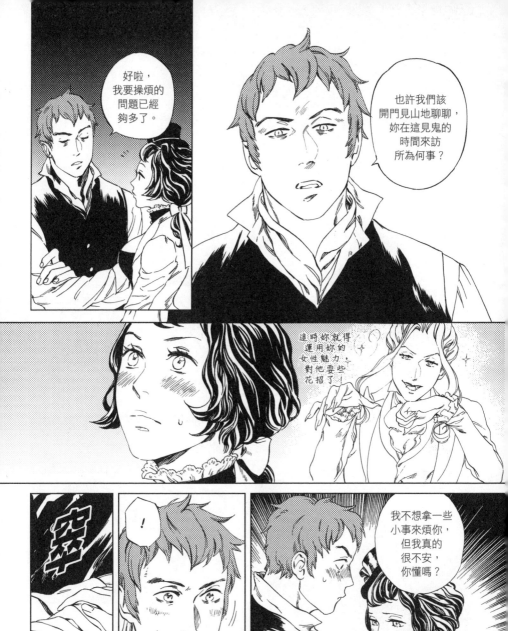

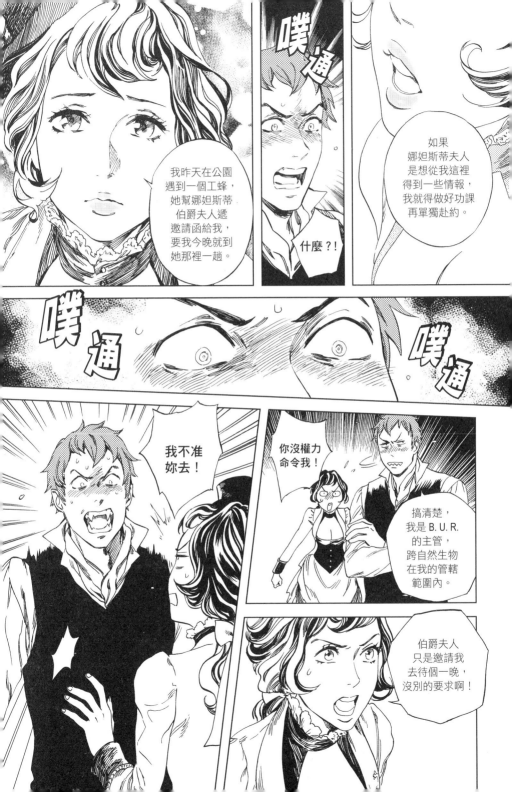

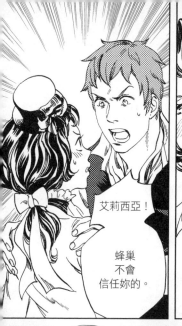

艾莉西亞！

蜂巢不會信任妳的。

吸血鬼視跨自然生物為天敵啊！

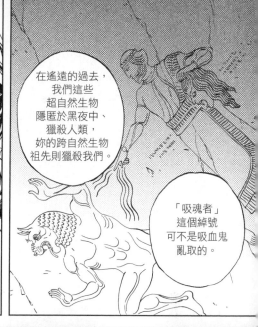

在遙遠的過去，我們這些超自然生物隱匿於黑夜中、獵殺人類，妳的跨自然生物祖先則獵殺我們。

「吸魂者」這個綽號可不是吸血鬼亂取的。

而妳是本區唯一登記的跨自然生物。

...

不久前還殺害了他們的一份子。

我已經接受娜姐斯蒂夫人的邀請，現在又反悔就太失禮了。

因為有人在這起事件中喪命，而且還是死在我手上。

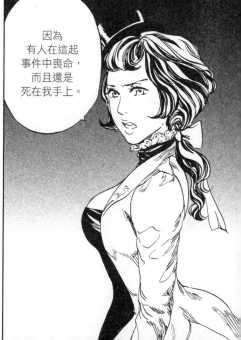

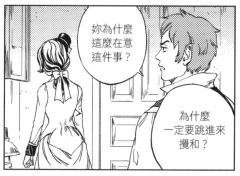

妳為什麼這麼在意這件事？

為什麼一定要跳進來攪和？

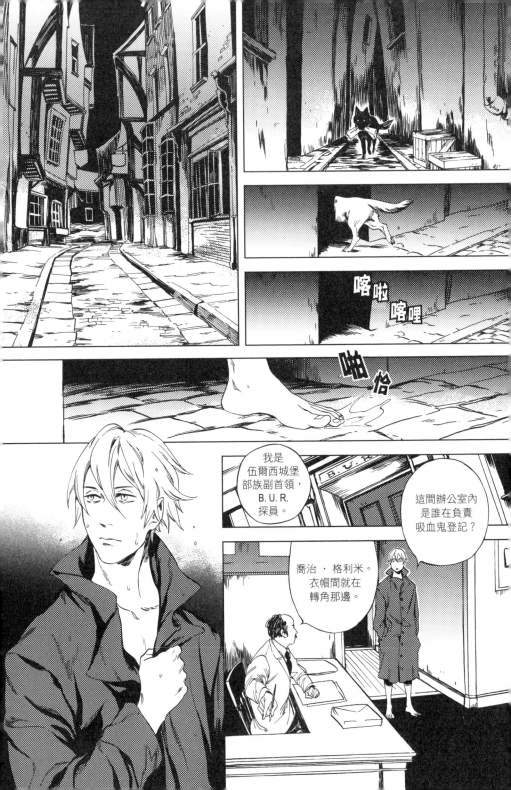

你想知道什麼？我們這裡沒有狼人部族，所以你一定是為了辦 B.U.R. 的案子過來的。

唉……我或許沒什麼肌肉啦，但我的其他特質足以讓我勝任這項工作。

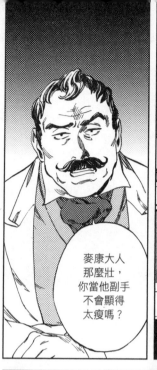

麥康大人那麼壯，你當他副手不會顯得太瘦嗎？

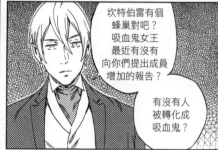

坎特伯雷有個蜂巢對吧？吸血鬼女王最近有沒有向你們提出成員增加的報告？

有沒有人被轉化成吸血鬼？

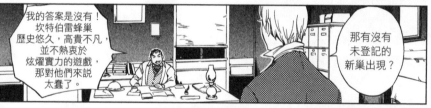

我的答案是沒有！坎特伯雷蜂巢歷史悠久，高貴不凡，並不熱衷於炫耀實力的遊戲，那對他們來說太蠢了。

那有沒有未登記的新巢出現？

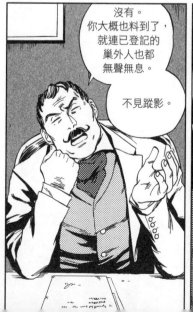

沒有。你大概也料到了，就連已登記的巢外人也都無聲無息。

不見蹤影。

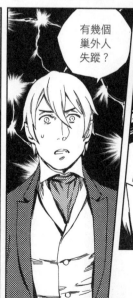

有幾個巢外人失蹤？

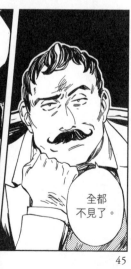

全都不見了。

45

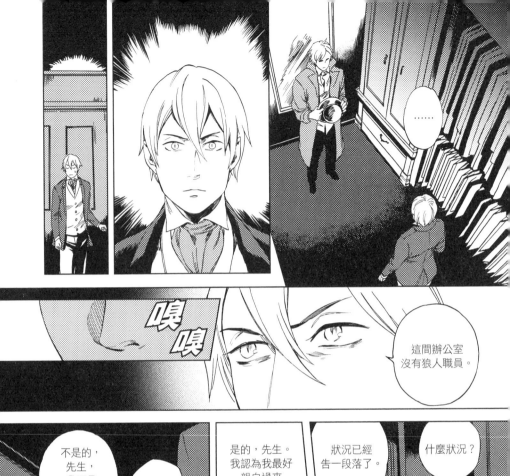

……

這間辦公室沒有狼人職員。

嗅嗅

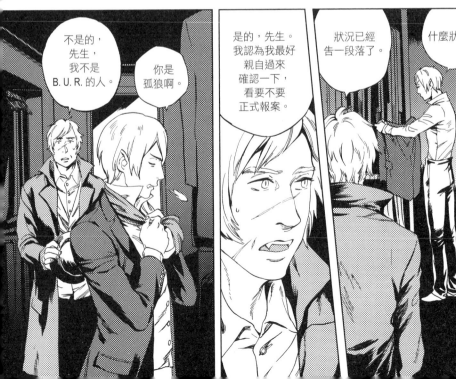

不是的，先生，我不是B.U.R.的人。

你是孤狼啊。

是的，先生。我認為我最好親自過來確認一下，看要不要正式報案。

狀況已經告一段落了。

什麼狀況？

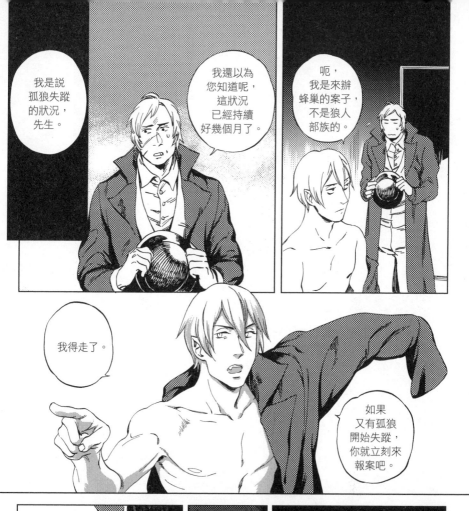

我是說孤狼失蹤的狀況,先生。

我還以為您知道呢,這狀況已經持續好幾個月了。

呃,我是來辦蜂巢的案子,不是狼人部族的。

我得走了。

如果又有孤狼開始失蹤,你就立刻來報案吧。

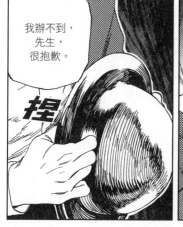

我辦不到,先生,很抱歉。

捏

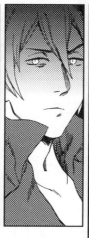

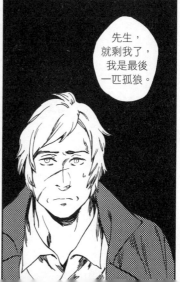

先生,就剩我了,我是最後一匹孤狼。

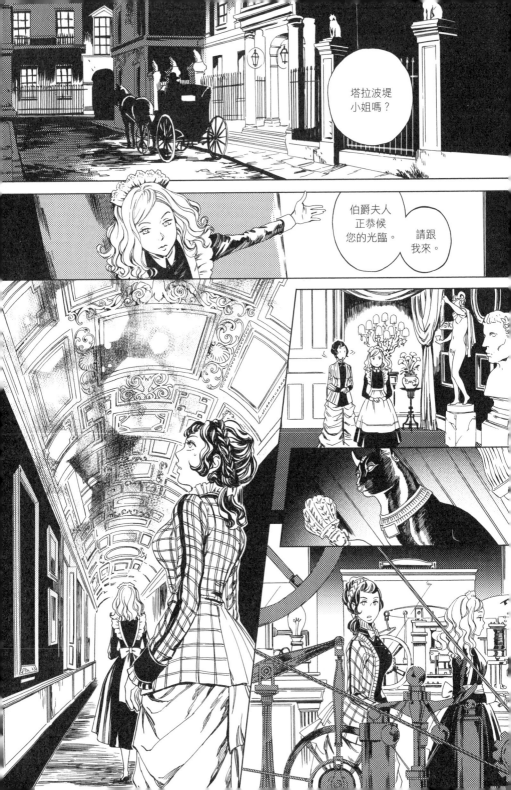

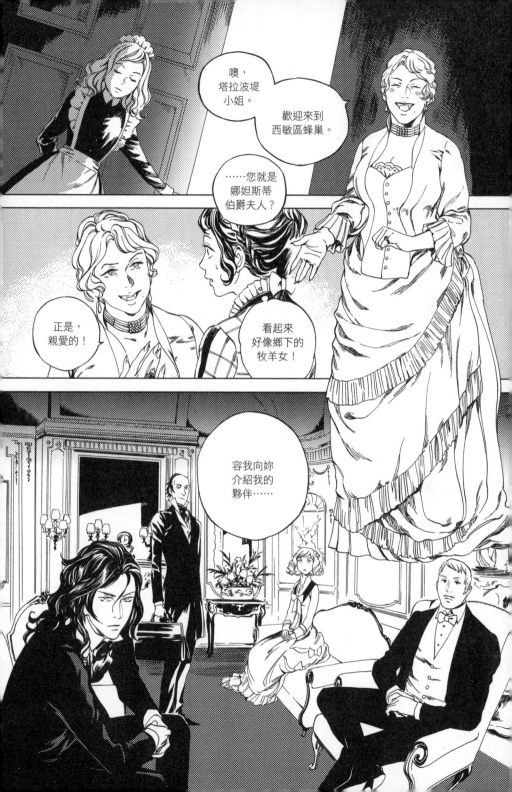

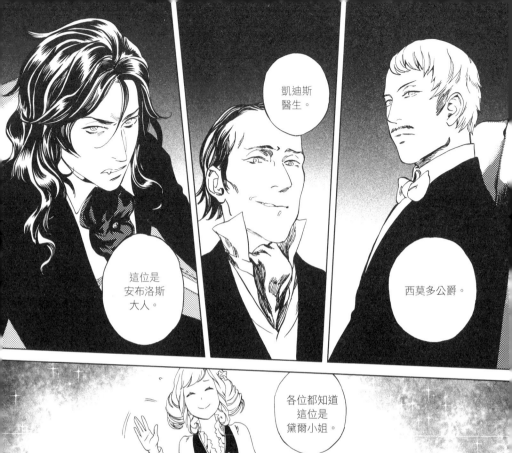

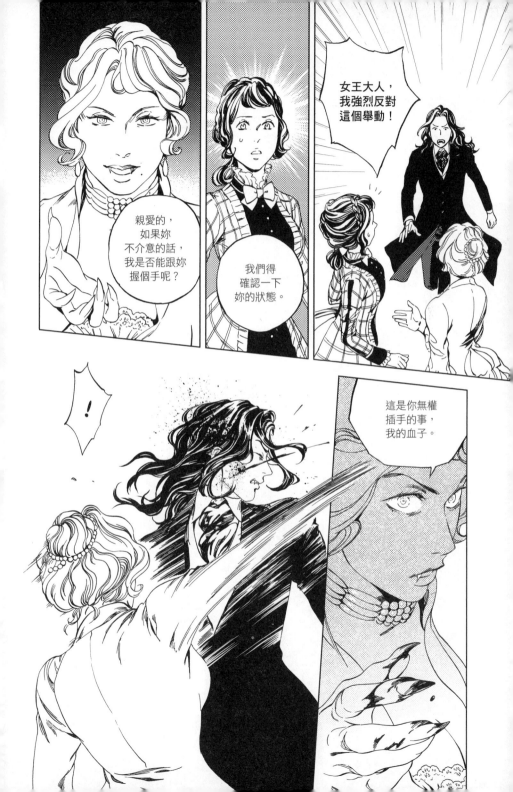

我知道你忠心耿耿，才讓你加入親衛隊啊。

女王大人，請原諒我……我只是擔心您的安危。

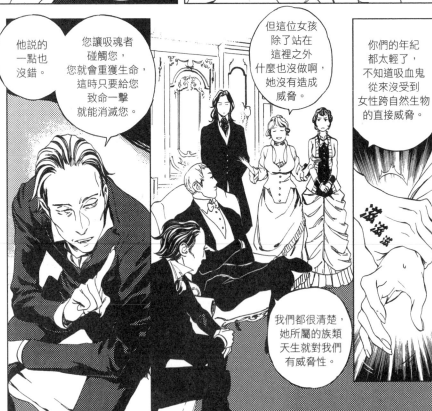

他說的一點也沒錯。

您讓吸魂者碰觸您，您就會重獲生命，這時只要給您致命一擊就能消滅您。

但這位女孩除了站在這裡之外什麼也沒做啊，她沒有造成威脅。

你們的年紀都太輕了，不知道吸血鬼從來沒受到女性跨自然生物的直接威脅。

我們都很清楚，她所屬的族類天生就對我們有威脅性。

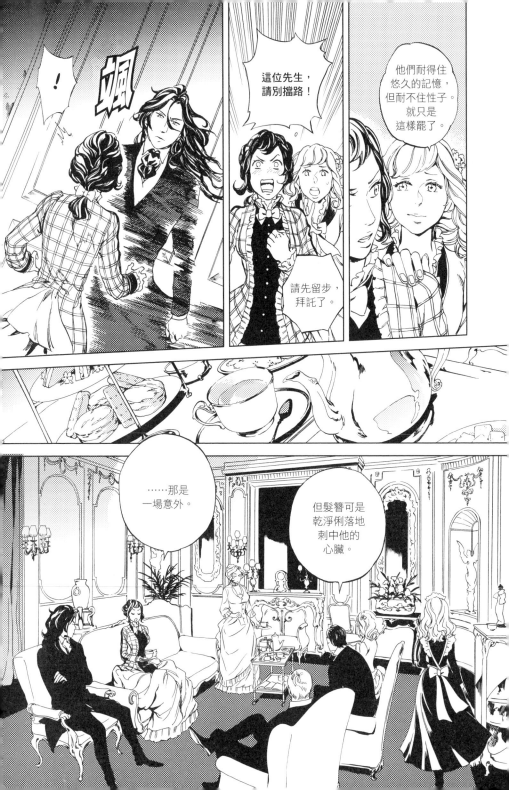

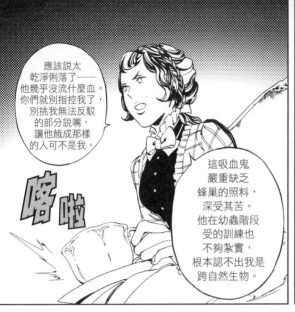

應該説太乾淨俐落了——他幾乎沒流什麼血。你們就別指控我了，別挑我無法反駁的部分説嘴，讓他餓成那樣的人可不是我。

這吸血鬼嚴重缺乏蜂巢的照料，深受其苦。他在幼蟲階段受的訓練也不夠紮實，根本認不出我是跨自然生物。

喀啦

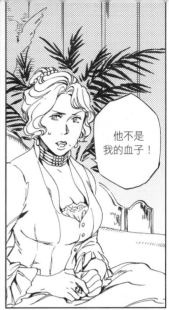

他不是我的血子！

尊貴的娜妲斯蒂伯爵夫人，您為什麼要耍我？麥康大人説死者身上有您的血味！

疏於照料、無能看管子民的人是妳，妳沒有權利把這結果歸咎於我，何況我當時只是為了自衛才反擊。

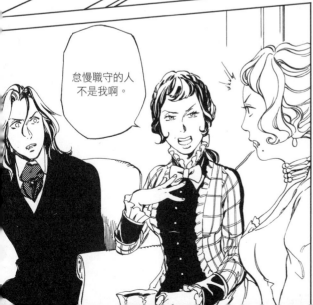

怠慢職守的人不是我啊。

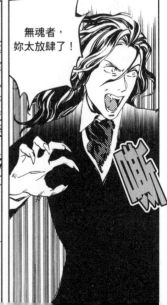

無魂者，妳太放肆了！

嘶

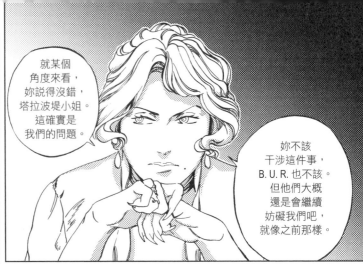

就某個角度來看，妳說得沒錯，塔拉波堤小姐。這確實是我們的問題。

妳不該干涉這件事，B.U.R. 也不該。但他們大概還是會繼續妨礙我們吧，就像之前那樣。

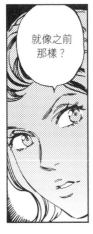

就像之前那樣？

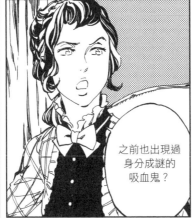

之前也出現過身分成謎的吸血鬼？

……

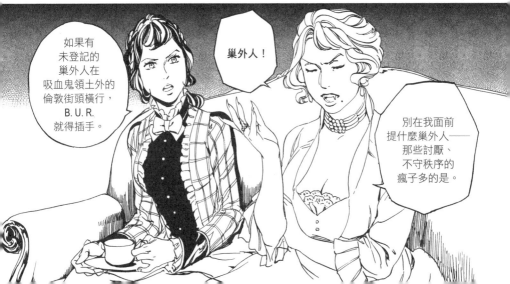

如果有未登記的巢外人在吸血鬼領土外的倫敦街頭橫行，B.U.R. 就得插手。

巢外人！

別在我面前提什麼巢外人——那些討厭、不守秩序的瘋子多的是。

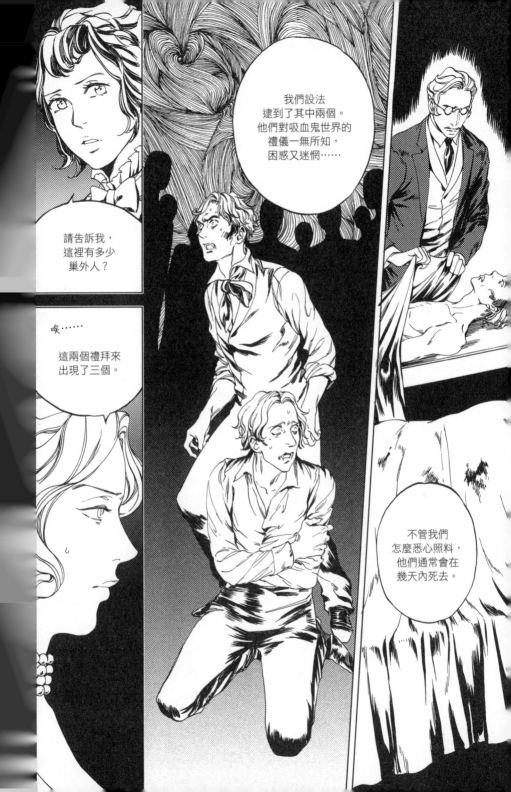

他們彷彿是突然從倫敦街頭冒出來的，而且已完全轉化成吸血鬼——就像雅典娜從宙斯的腦中蹦出來一樣。

妳接下來要怎麼辦？

我已經採取應對措施了。

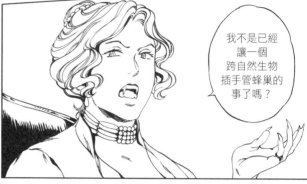

我不是已經讓一個跨自然生物插手管蜂巢的事了嗎？

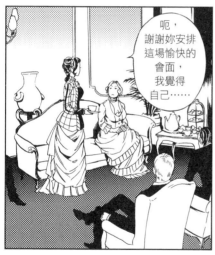

呃，謝謝妳安排這場愉快的會面，我覺得自己……

叮叮

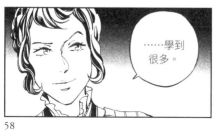

……學到很多。

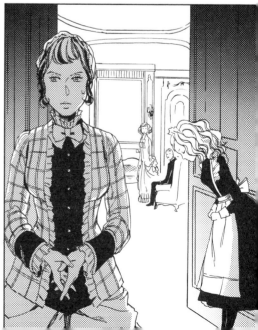

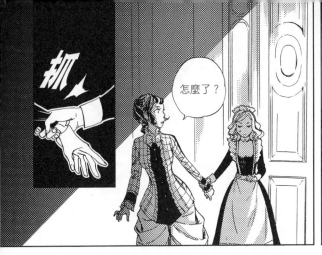

怎麼了？

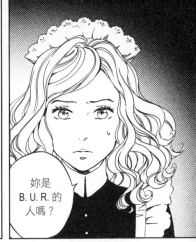

妳是 B.U.R. 的人嗎？

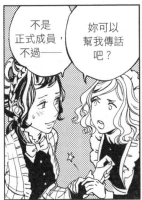

不是正式成員，不過——

妳可以幫我傳話吧？

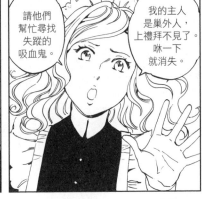

請他們幫忙尋找失蹤的吸血鬼。

我的主人是巢外人，上禮拜不見了。咻一下就消失。

呃，我不確定自己有沒有聽懂妳的話。

他們帶我到這個蜂巢來是因為我漂亮又會工作，但伯爵夫人只是勉強收留我。

沒有主人的保護，我不知道自己可以留在這裡多久。

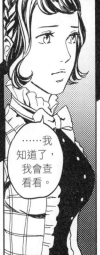

……我知道了，我會查看看。

噢，
天啊，
請您原諒我。
我還以為這是
一輛空車。

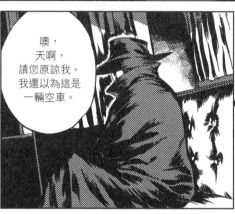

我馬上
走——

卡恰

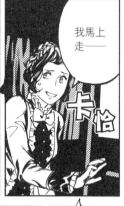

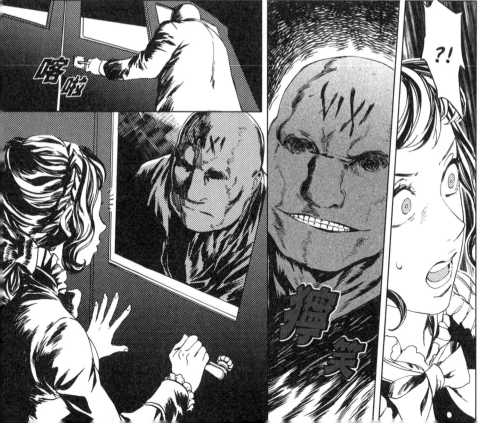

嗒啦

?!

嗲笑

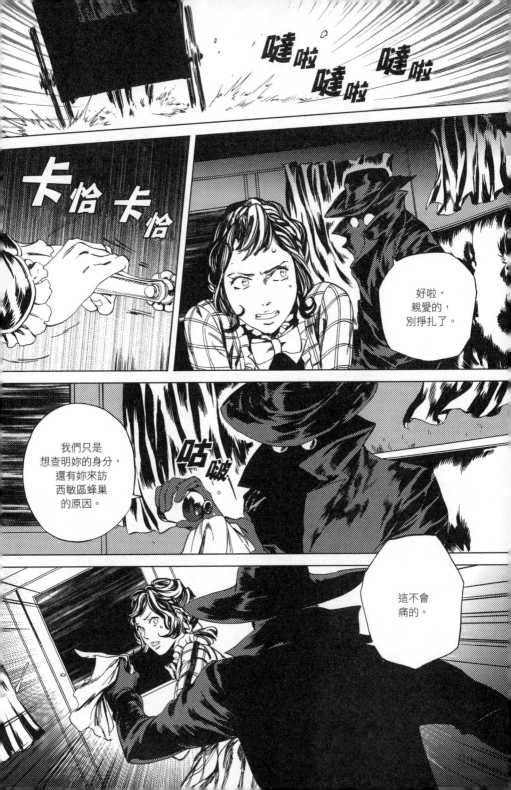

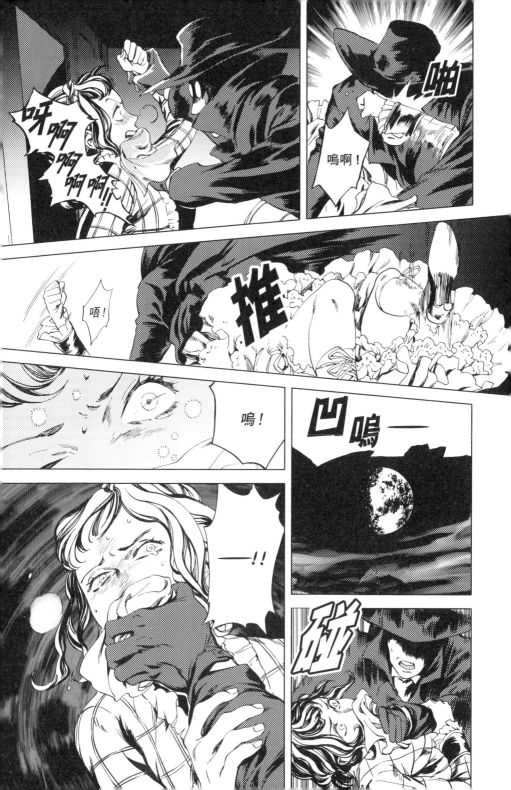

外面是
怎麼啦？

唔呃！

呃啊……

呼——
呼

呼

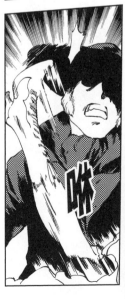

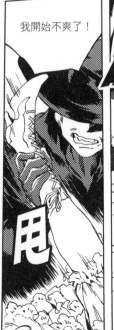
我開始不爽了！

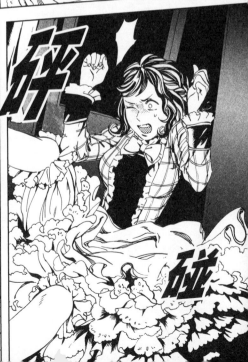

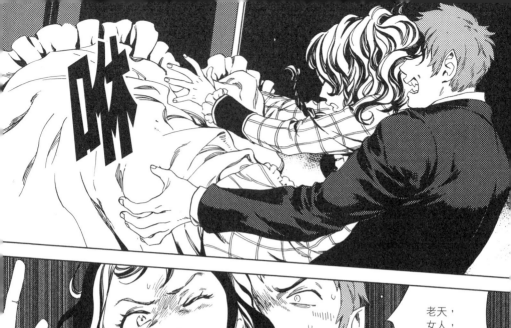

咪

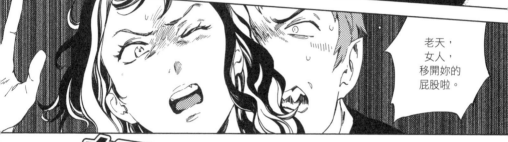

老天，
女人，
移開妳的
屁股啦。

捏

妳沒受傷吧，
塔拉波堤小姐？

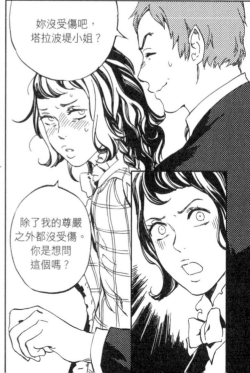

除了我的尊嚴
之外都沒受傷。
你是想問
這個嗎？

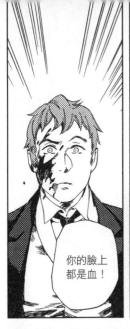

你的臉上
都是血！

抹 抹

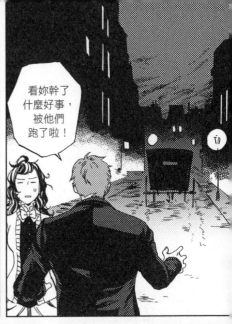

看妳幹了
什麼好事，
被他們
跑了啦！

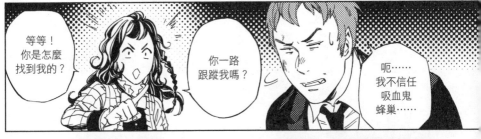

等等！
你是怎麼
找到我的？

你一路
跟蹤我嗎？

呃……
我不信任
吸血鬼
蜂巢……

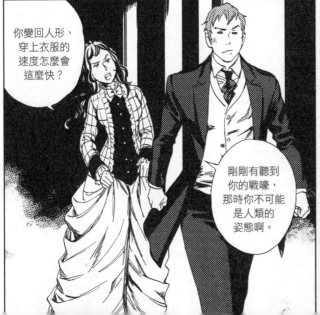

你變回人形、
穿上衣服的
速度怎麼會
這麼快？

剛剛有聽到
你的戰嚎，
那時你不可能
是人類的
姿態啊。

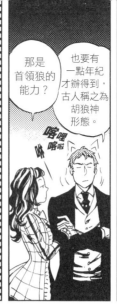那是首領狼的能力？

也要有一點年紀才辦得到，古人稱之為胡狼神形態。

喀哩哩喀啦

我得送妳回家才行。

……這樣子好噁。

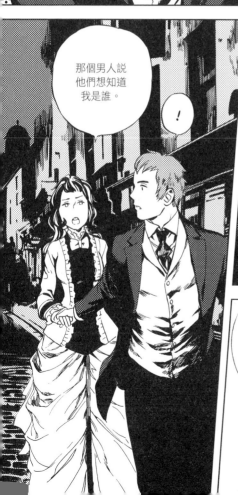

那個男人說他們想知道我是誰。

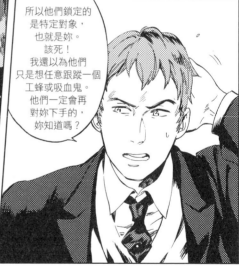

所以他們鎖定的是特定對象，也就是妳。該死！我還以為他們只是想任意跟蹤一個工蜂或吸血鬼。他們一定會再對妳下手的，妳知道嗎？

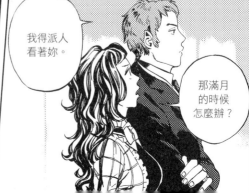

我得派人看著妳。

那滿月的時候怎麼辦？

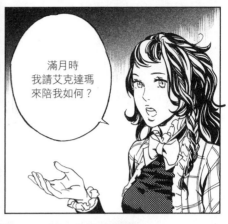

滿月時我請艾克達瑪來陪我如何？

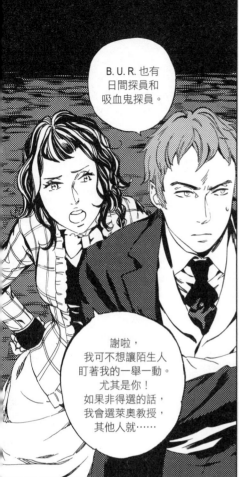

B.U.R.也有日間探員和吸血鬼探員。

謝啦，我可不想讓陌生人盯著我的一舉一動。尤其是你！如果非得選的話，我會選萊奧教授，其他人就……

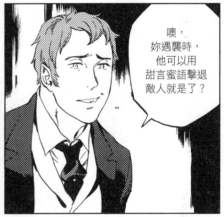

噢，妳遇襲時，他可以用甜言蜜語擊退敵人就是了？

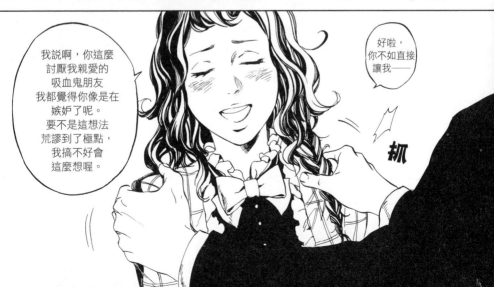

好啦，你不如直接讓我——

我說啊，你這麼討厭我親愛的吸血鬼朋友我都覺得你像是在嫉妒了呢。要不是這想法荒謬到了極點，我搞不好會這麼想喔。

抓

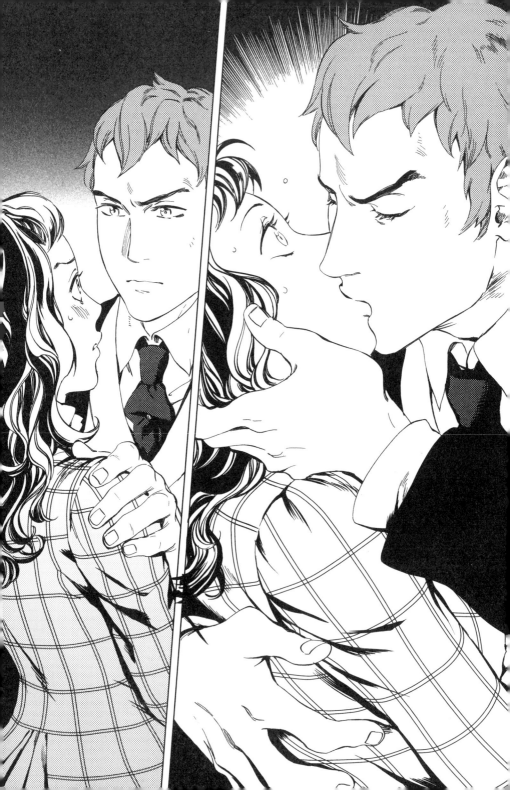

無魂者

艾莉西亞

Vol.1

第三章

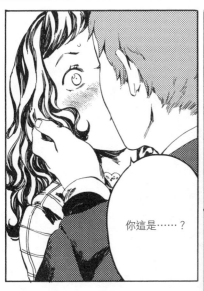

你這是⋯⋯?

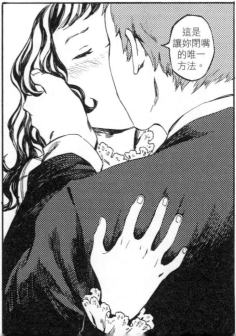

這是讓妳閉嘴的唯一方法。

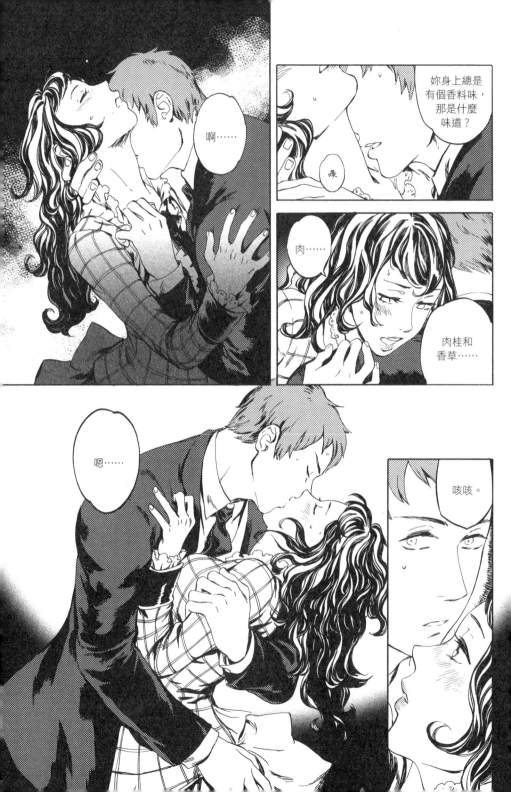

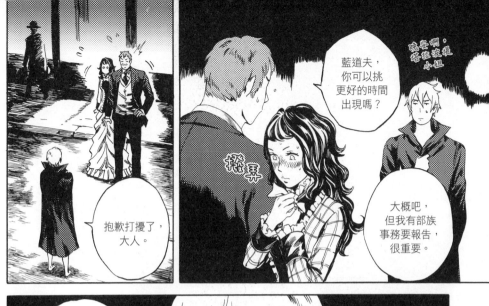

晚安啊，塔拉波堤小姐

藍道夫，你可以挑更好的時間出現嗎？

大概吧，但我有部族事務要報告，很重要。

抱歉打擾了，大人。

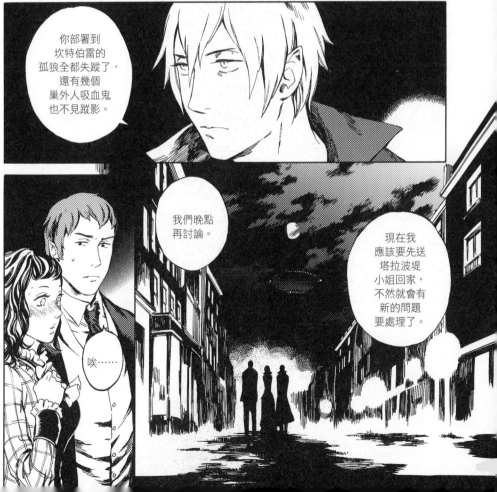

你部署到坎特伯雷的孤狼全都失蹤了，還有幾個巢外人吸血鬼也不見蹤影。

我們晚點再討論。

現在我應該要先送塔拉波堤小姐回家，不然就會有新的問題要處理了。

唉……

嗻啦
嗻啦

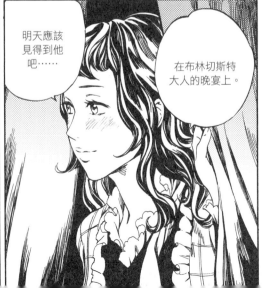
明天應該
見得到他
吧……

在布林切斯特
大人的晚宴上。

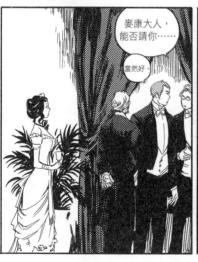

麥康大人，
能否請你……

當然好。

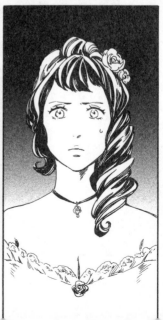

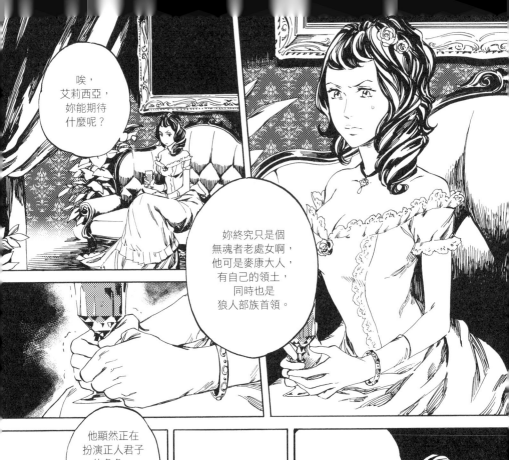

唉，
艾莉西亞，
妳能期待
什麼呢？

妳終究只是個
無魂者老處女啊，
他可是麥康大人，
有自己的領土，
同時也是
狼人部族首領。

他顯然正在
扮演正人君子
的角色，
同時希望我忘掉
我們之間發生過
那種事。

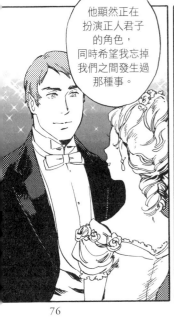

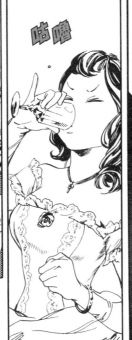

咕嚕

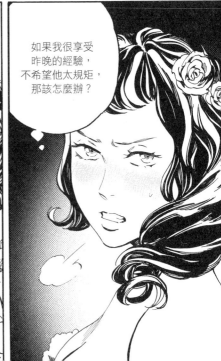

如果我很享受
昨晚的經驗，
不希望他太規矩，
那該怎麼辦？

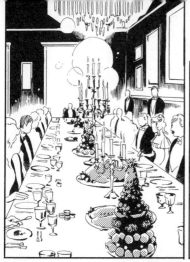
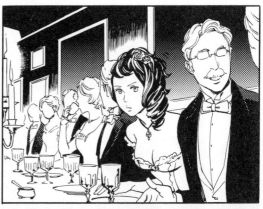
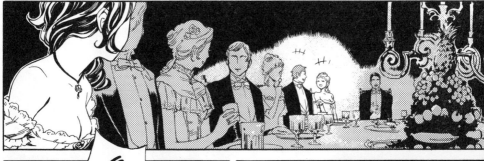
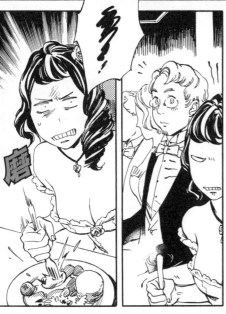

磨

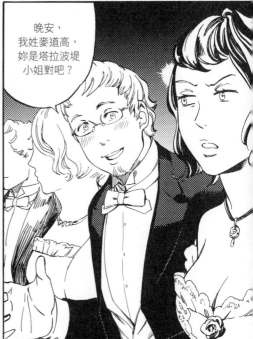

晚安，
我姓麥道高，
妳是塔拉波堤
小姐對吧？

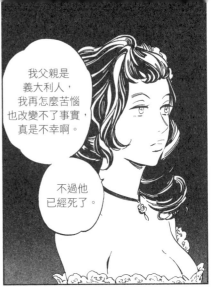

我父親是義大利人，我再怎麼苦惱也改變不了事實，真是不幸啊。

不過他已經死了。

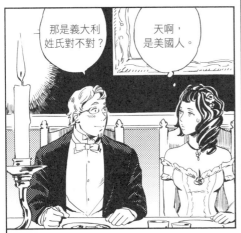

那是義大利姓氏對不對？

天啊，是美國人。

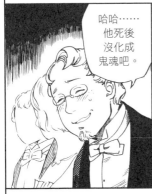

哈哈……他死後沒化成鬼魂吧。

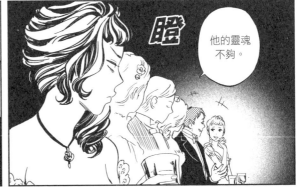

瞪

他的靈魂不夠。

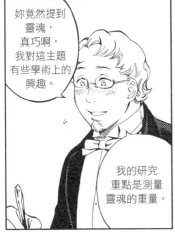

妳竟然提到靈魂，真巧啊，我對這主題有些學術上的興趣。

我的研究重點是測量靈魂的重量。

靈魂的重量要怎麼測量？

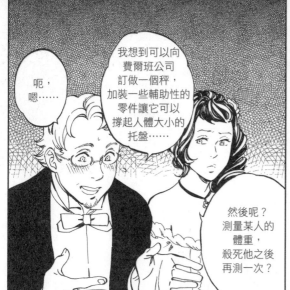

呃，嗯……

我想到可以向費爾班公司訂做一個秤，加裝一些輔助性的零件讓它可以撐起人體大小的托盤……

然後呢？測量某人的體重，殺死他之後再測一次？

拜託，講話別這麼直嘛，塔拉波堤小姐。我還沒想到實驗的細節。

你來英國是為了研究超自然生物？

不是，我是來發表論文的。

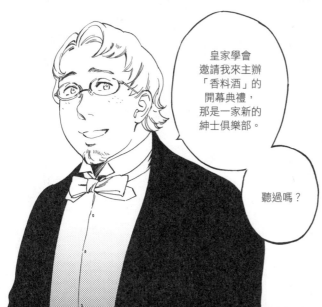

皇家學會邀請我來主辦「香料酒」的開幕典禮，那是一家新的紳士俱樂部。

聽過嗎？

……

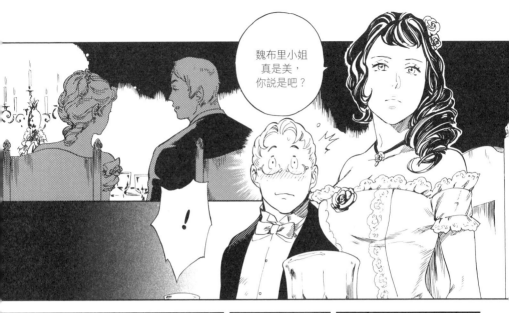

魏布里小姐
真是美，
你说是吧？

我……
我比較喜歡黑髮、
有個性的女孩子。

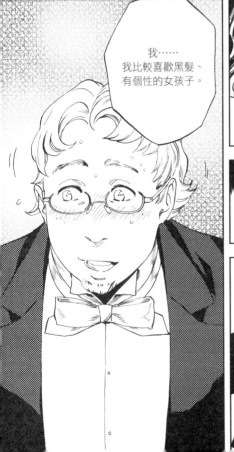

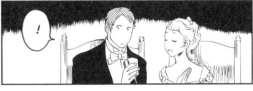

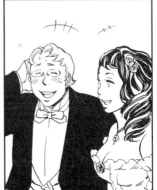

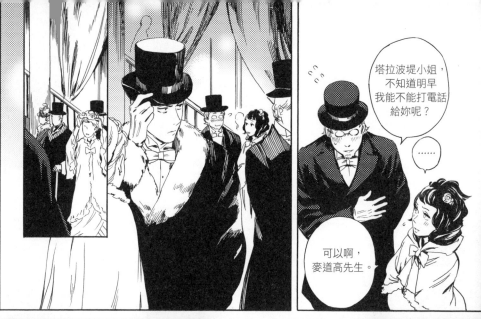

塔拉波堤小姐,
不知道明早
我能不能打電話
給妳呢?

……

可以啊,
麥道高先生。

怒

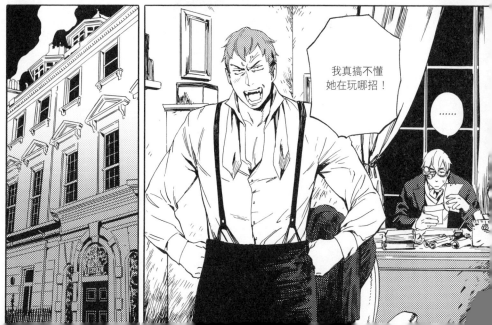

我真搞不懂
她在玩哪招!

……

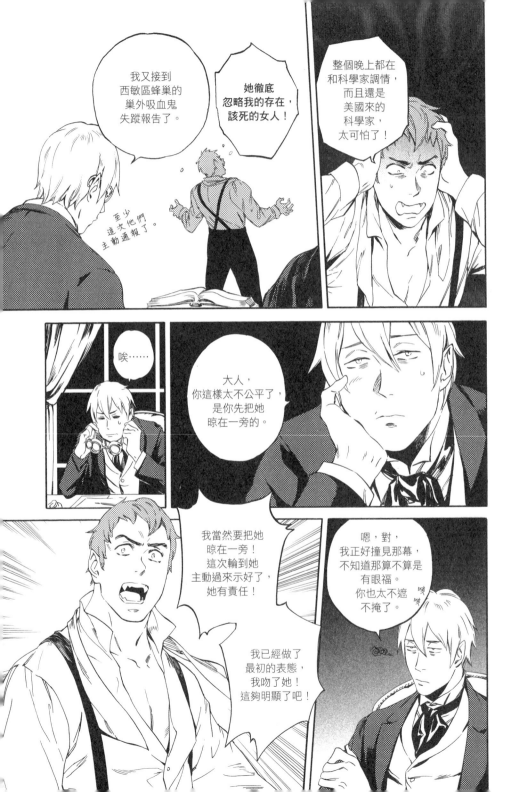

我又接到
西敏區蜂巢的
巢外吸血鬼
失蹤報告了。

她徹底
忽略我的存在，
該死的女人！

整個晚上都在
和科學家調情，
而且還是
美國來的
科學家，
太可怕了！

至少這次他們主動通報了。

唉……

大人，
你這樣太不公平了，
是你先把她
晾在一旁的。

我當然要把她
晾在一旁！
這次輪到她
主動過來示好了，
她有責任！

我已經做了
最初的表態，
我吻了她！
這夠明顯了吧！

嗯，對，
我正好撞見那幕，
不知道那算不算是
有眼福。
你也太不遮
不掩了。

咳咳

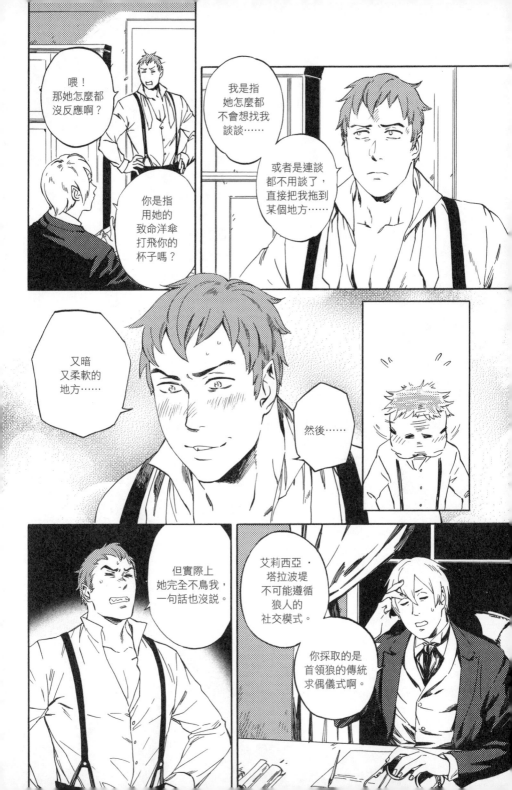

她絕對是在
社會階級的
金字塔頂端,
我更確定
她是女性。

你的行動是
出自本能,
但在這個
現代社會,
很多事情都跟
過去不一樣了。

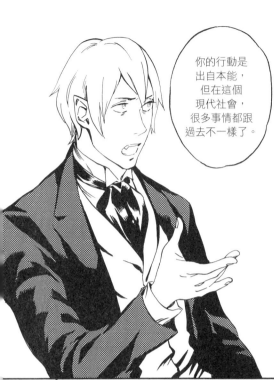

但她不是
狼人啊。

……

我處理
這件事的方法
大錯特錯嗎?

對,
我不得不說你的
方法很拙劣。

我建議你
向她鄭重道歉,
再來個苦肉計,
向她求饒。

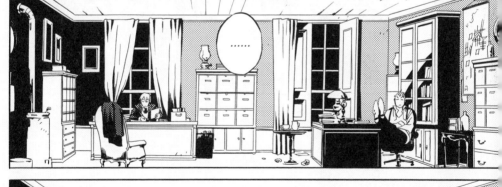
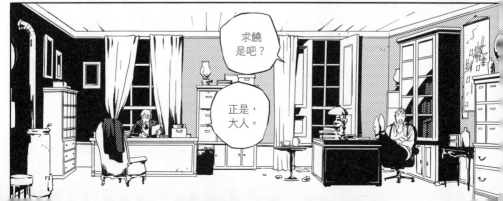

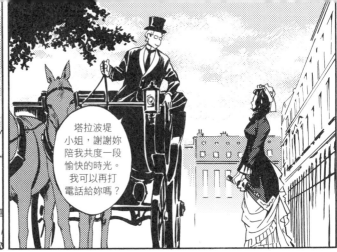

塔拉波堤小姐，謝謝妳陪我共度一段愉快的時光。我可以再打電話給妳嗎？

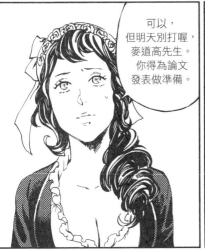

可以，但明天別打喔，麥道高先生。你得為論文發表做準備。

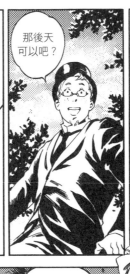

那後天可以吧？

……

點頭

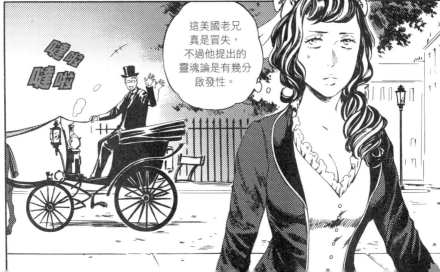

嘩啦
嘩啦

這美國老兄真是冒失，不過他提出的靈魂論是有幾分啟發性。

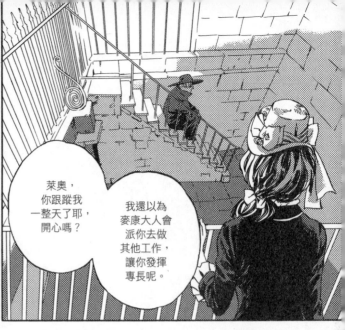

萊奧,
你跟蹤我
一整天了耶,
開心嗎?

我還以為
麥康大人會
派你去做
其他工作,
讓你發揮
專長呢。

塔拉波堤小姐,
我的主人得
慎選妳的
日間護衛。

因為
明天就是
滿月了,
年輕狼人
在這關頭的
狀況並不穩定。

我很感謝他
關心我的安危,
但我想 B.U.R. 當中
還有其他人更
適合這項工作,
做起來比較沒負擔。

明天就
滿月了?
正好是麥
道香部的
高先生在
酒樂俱
料論文
發表日子

塔拉波堤小姐,
保護主人
在意的人
本來就是
我的職責。

87

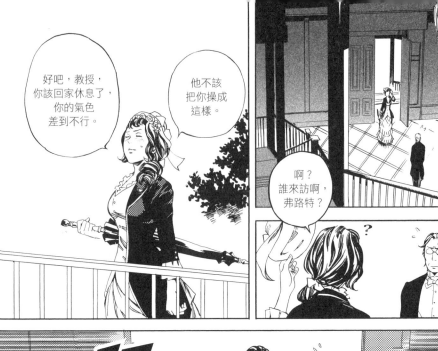

好吧，教授，
你該回家休息了，
你的氣色
差到不行。

他不該
把你操成
這樣。

啊？
誰來訪啊，
弗路特？

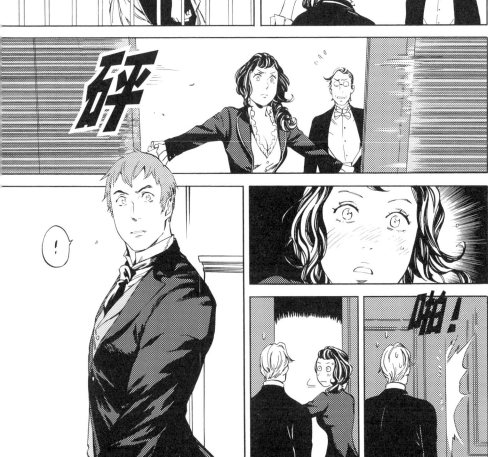

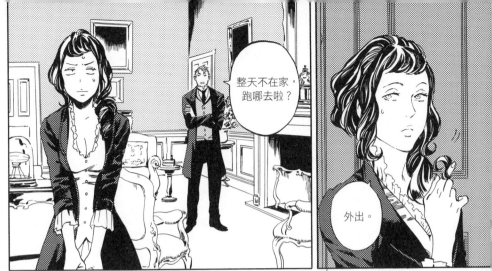

整天不在家，跑哪去啦？

外出。

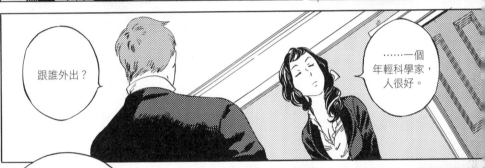

跟誰外出？

……一個年輕科學家，人很好。

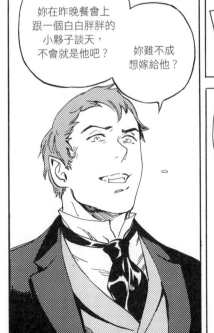

妳在昨晚餐會上跟一個白白胖胖的小夥子談天，不會就是他吧？

妳難不成想嫁給他？

瞪

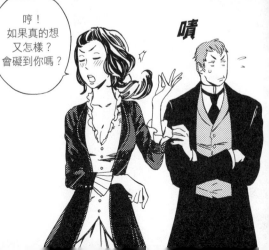

哼！如果真的想又怎樣？會礙到你嗎？

嘖

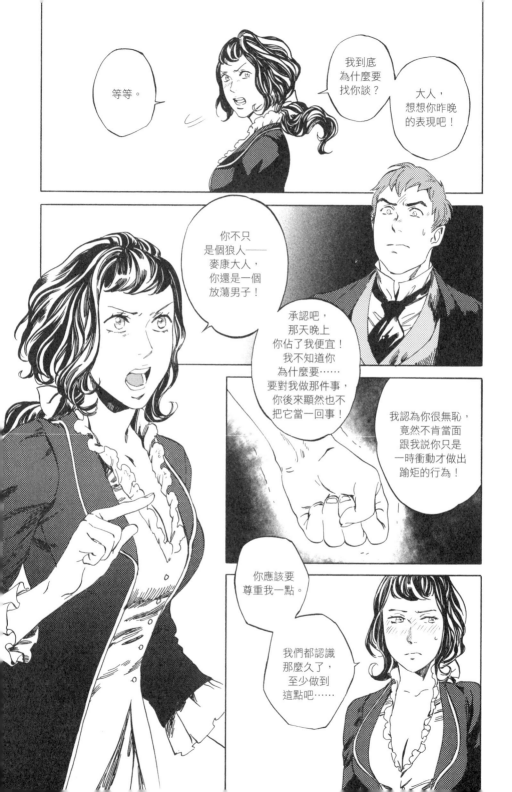

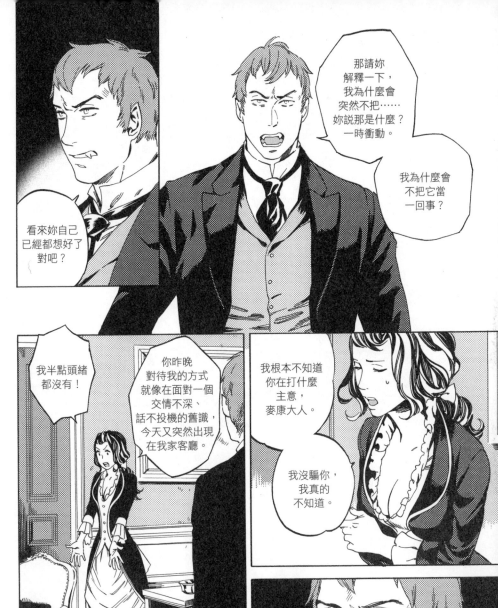

那請妳解釋一下，我為什麼會突然不把……妳說那是什麼？一時衝動。

我為什麼會不把它當一回事？

看來妳自己已經都想好了對吧？

我半點頭緒都沒有！

你昨晚對待我的方式就像在面對一個交情不深、話不投機的舊識，今天又突然出現在我家客廳。

我根本不知道你在打什麼主意，麥康大人。

我沒騙你，我真的不知道。

……

求饒是吧？我根本不知道要怎麼哭求。

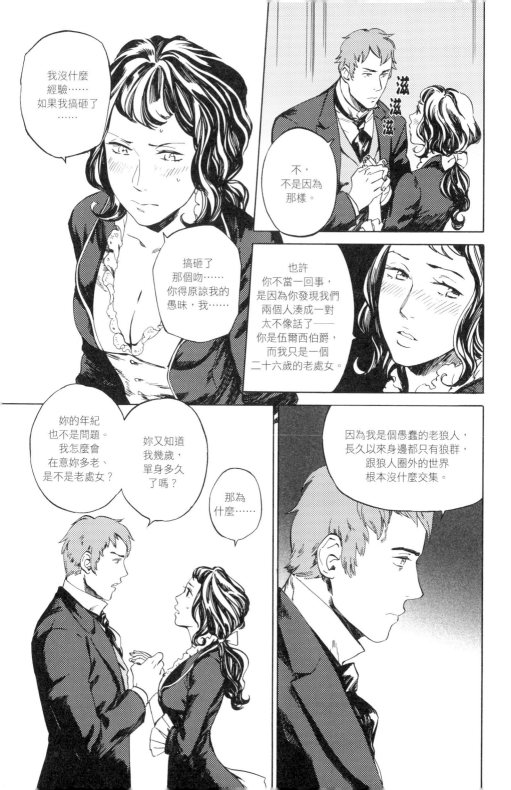

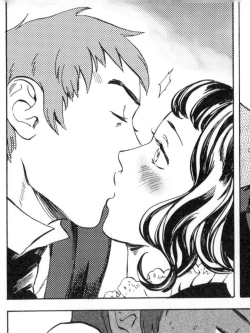

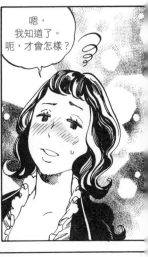
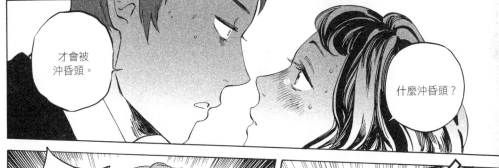
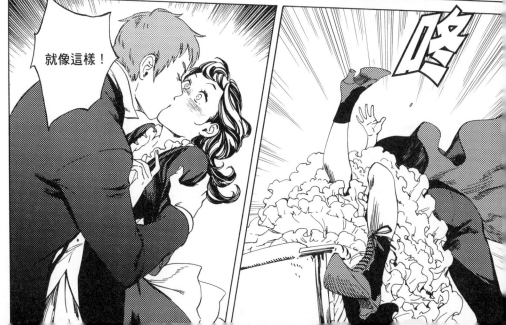

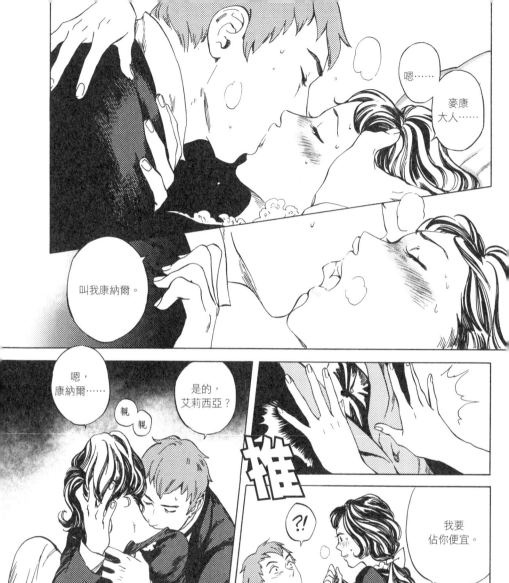
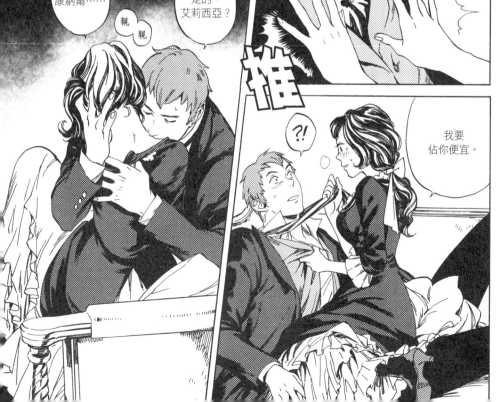

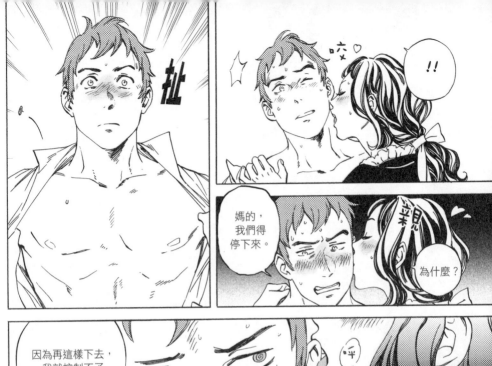

咬 ♡

!!

媽的，
我們得
停下來。

立见

為什麼？

因為再這樣下去，
我就控制不了
自己了。

呼

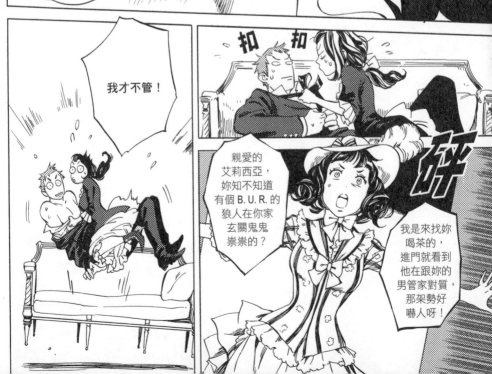

我才不管！

扣 扣

砰

親愛的
艾莉西亞，
妳知不知道
有個B.U.R.的
狼人在你家
玄關鬼鬼
祟祟的？

我是來找妳
喝茶的，
進門就看到
他在跟妳的
男管家對質，
那架勢好
嚇人呀！

癟癟私語

不會吧！

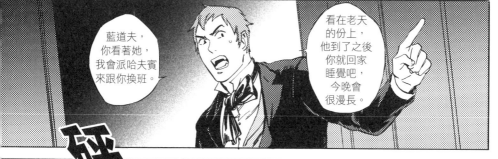

藍道夫，你看著她，我會派哈夫賓來跟你換班。

看在老天的份上，他到了之後你就回家睡覺吧，今晚會很漫長。

砰

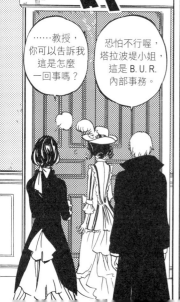

……教授，你可以告訴我這是怎麼一回事嗎？

恐怕不行喔，塔拉波堤小姐，這是 B.U.R. 內部事務。

…　…　…

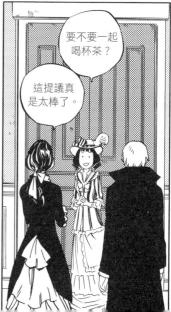

要不要一起喝杯茶？

這提議真是太棒了。

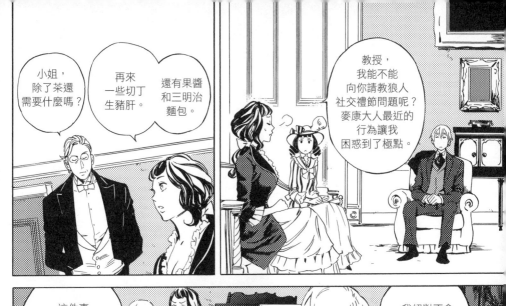

小姐，除了茶還需要什麼嗎？

再來一些切丁生豬肝。

還有果醬和三明治麵包。

教授，我能不能向你請教狼人社交禮節問題呢？麥康大人最近的行為讓我困惑到了極點。

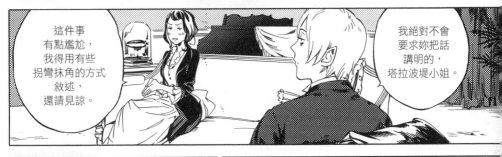

這件事有點尷尬，我得用有些拐彎抹角的方式敘述，還請見諒。

我絕對不會要求妳把話講明的，塔拉波堤小姐。

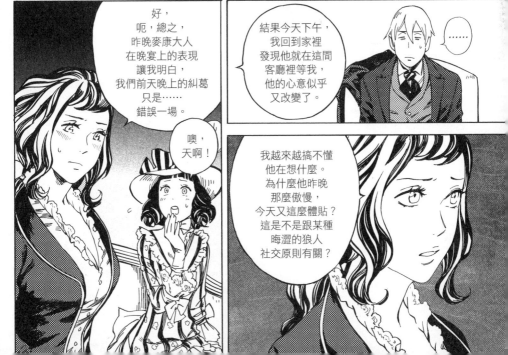

好，呃，總之，昨晚麥康大人在晚宴上的表現讓我明白，我們前天晚上的糾葛只是……錯誤一場。

噢，天啊！

結果今天下午，我回到家裡發現他就在這間客廳裡等我，他的心意似乎又改變了。

……

我越來越搞不懂他在想什麼。為什麼他昨晚那麼傲慢，今天又這麼體貼？這是不是跟某種晦澀的狼人社交原則有關？

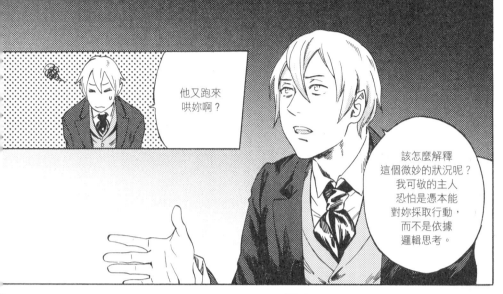

他又跑來
哄妳啊?

該怎麼解釋
這個微妙的狀況呢?
我可敬的主人
恐怕是憑本能
對妳採取行動,
而不是依據
邏輯思考。

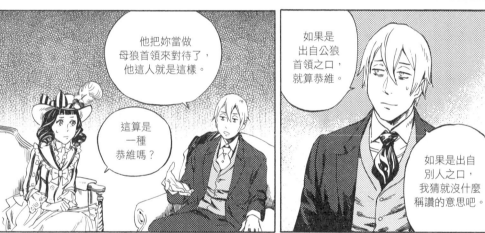

他把妳當做
母狼首領來對待了,
他這人就是這樣。

這算是
一種
恭維嗎?

如果是
出自公狼
首領之口,
就算恭維。

如果是出自
別人之口,
我猜就沒什麼
稱讚的意思吧。

你的意思是,
他在晚宴上
等我主動
示好嗎?

可是,
他當時在和、
和一個
魏布里家的女孩
調情啊!

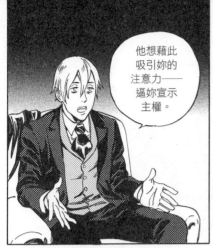

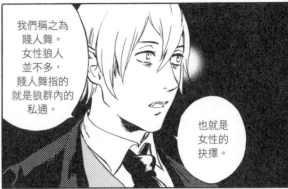

他想藉此吸引妳的注意力——逼妳宣示主權。

我們稱之為賤人舞。女性狼人並不多，賤人舞指的就是狼群內的私通。

也就是女性的抉擇。

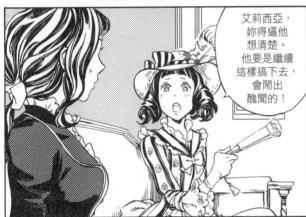

艾莉西亞，妳得逼他想清楚。他要是繼續這樣搞下去，會鬧出醜聞的！

說得更明白點……如果他只是想跟妳發展肉體關係怎麼辦？

摑

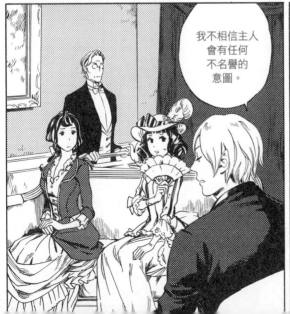

我不相信主人會有任何不名譽的意圖。

你這麼說人真好，教授。

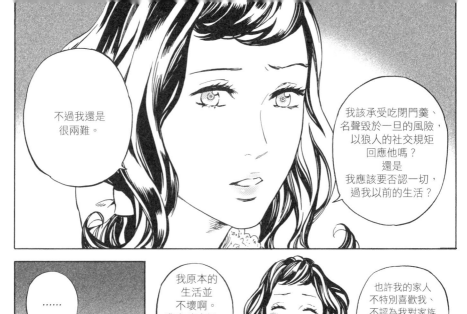

不過我還是很兩難。

我該承受吃閉門羹、名聲毀於一旦的風險，以狼人的社交規矩回應他嗎？
還是
我應該要否認一切，過我以前的生活？

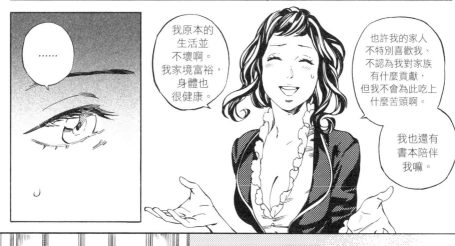

......

我原本的生活並不壞啊。
我家境富裕，身體也很健康。

也許我的家人不特別喜歡我、不認為我對家族有什麼貢獻，但我不會為此吃上什麼苦頭啊。

我也還有書本陪伴我嘛。

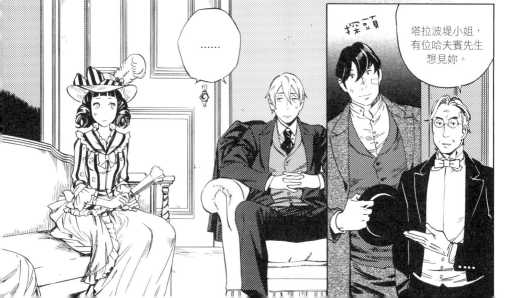

......

探頭

塔拉波堤小姐，有位哈夫賓先生想見妳。

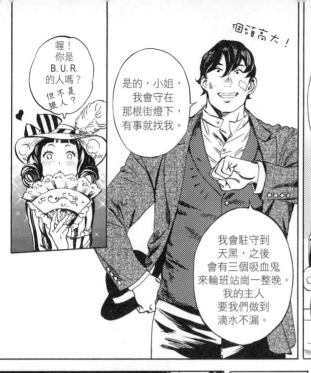

喔！
你是
B.U.R.
的人嗎？
但不是
狼人？

是的，小姐，
我會守在
那根街燈下，
有事就找我。

個頭高大！

請原諒我，
先生，
大人對我下了
嚴格的指令，
要我目送你坐上
開往城堡的
馬車。

我會駐守到
天黑，之後
會有三個吸血鬼
來輪班站崗一整晚。
我的主人
要我們做到
滴水不漏。

好吧，
那就再會囉，
女士們。

咔恰

啊，鄉間
最美麗的風景
是人……

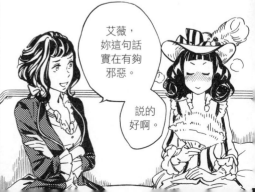

艾薇，
妳這句話
實在有夠
邪惡。

說的
好啊。

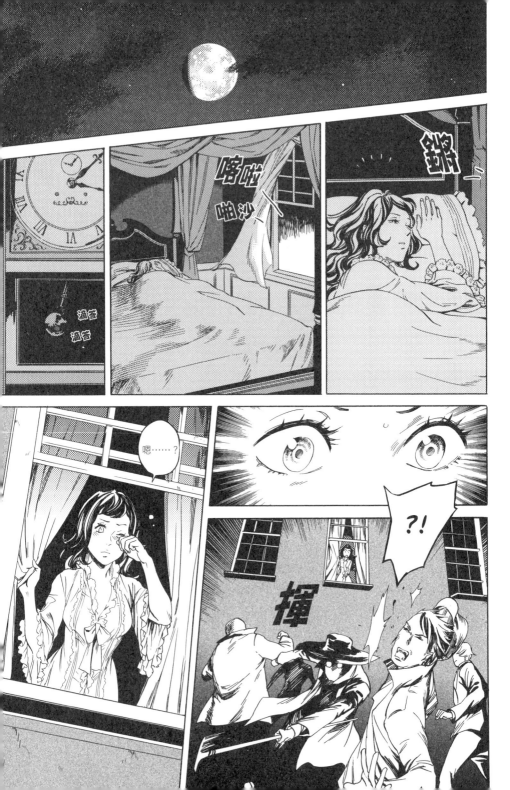

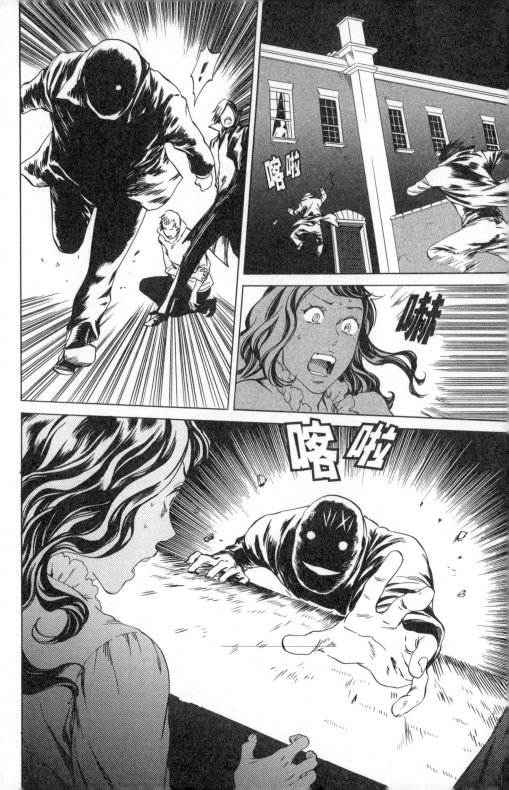

無魂者
艾荻西亞
Vol.1

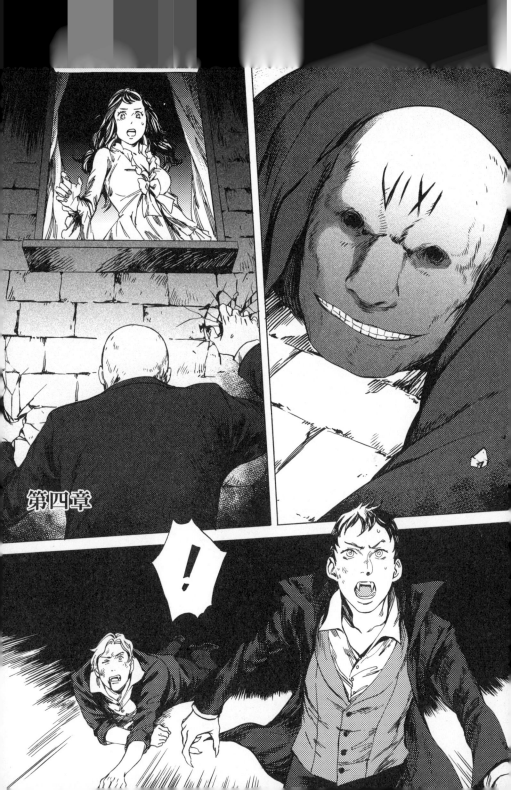

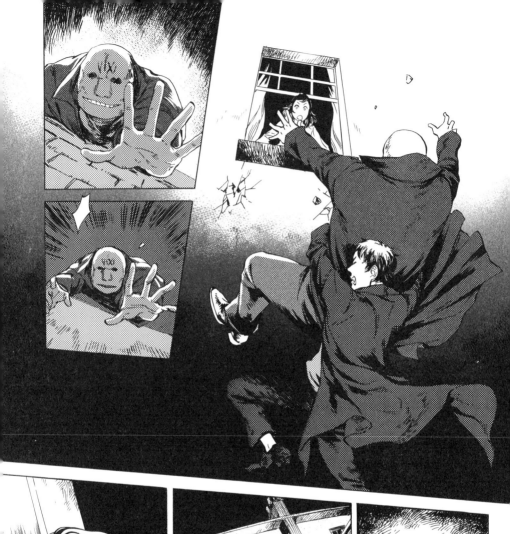

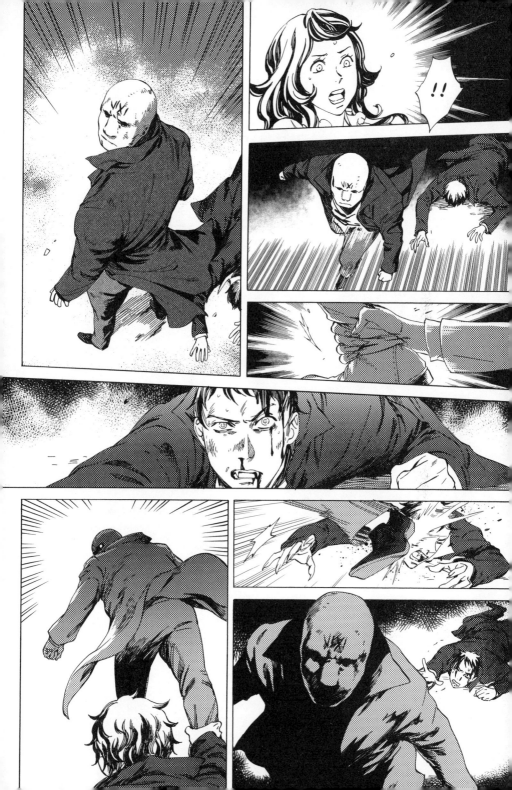

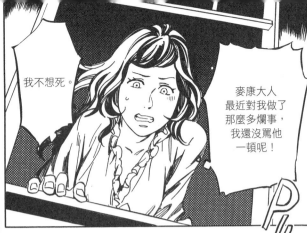

我不想死。

麥康大人最近對我做了那麼多爛事，我還沒罵他一頓呢！

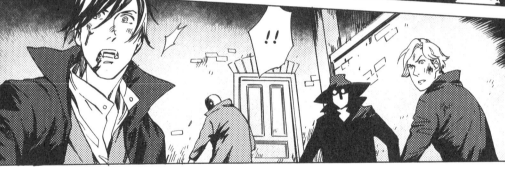

發生什麼事了？

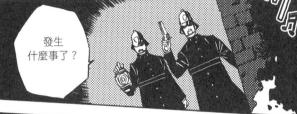

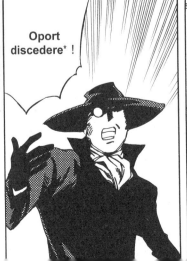

Oport discedere*！

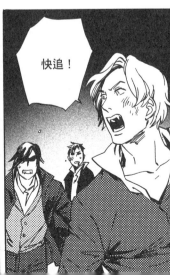

快追！

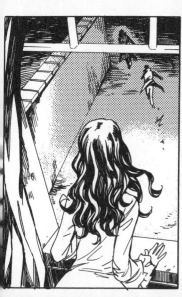

點了一下貝

……

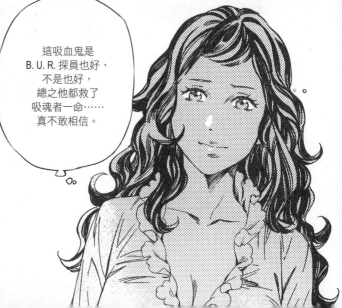

這吸血鬼是
B. U. R. 探員也好，
不是也好，
總之他都救了
吸魂者一命……
真不敢相信。

啾啾

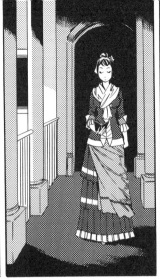

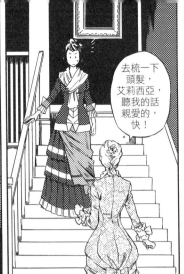

去梳一下頭髮,艾莉西亞,聽我的話親愛的,快!

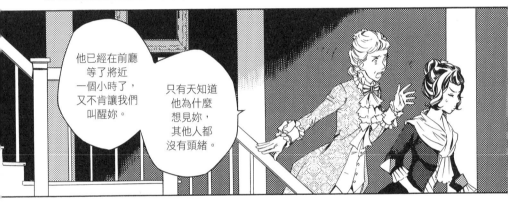

他已經在前廳等了將近一個小時了,又不肯讓我們叫醒妳。

只有天知道他為什麼想見妳,其他人都沒有頭緒。

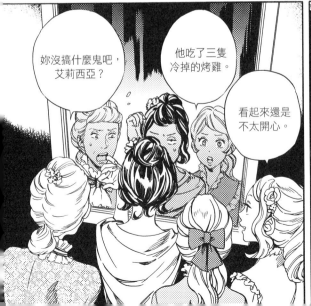

妳沒搞什麼鬼吧,艾莉西亞?

他吃了三隻冷掉的烤雞。

看起來還是不太開心。

...

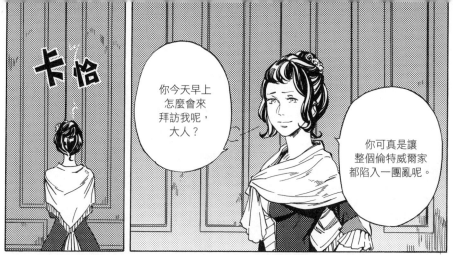

卡恰

你今天早上怎麼會來拜訪我呢，大人？

你可真是讓整個倫特威爾家都陷入一團亂呢。

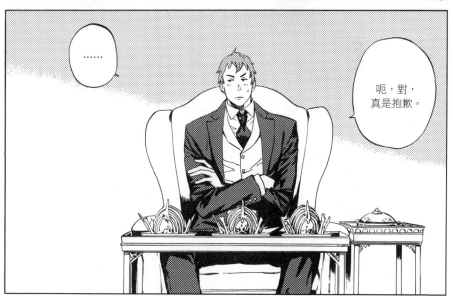

……

呃，對，真是抱歉。

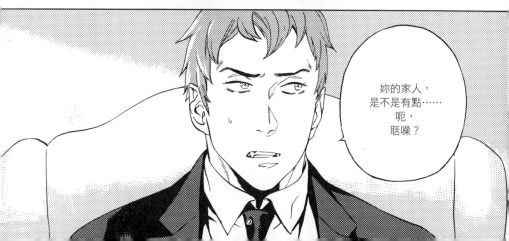

妳的家人，是不是有點……呃，聒噪？

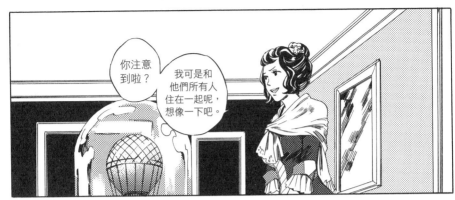

你注意到啦？

我可是和他們所有人住在一起呢，想像一下吧。

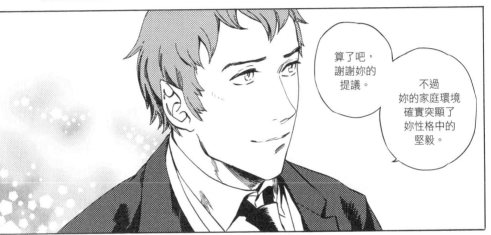

算了吧，謝謝妳的提議。

不過妳的家庭環境確實突顯了妳性格中的堅毅。

咻！

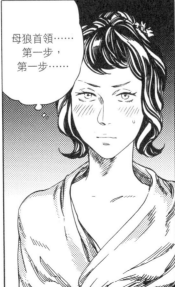

母狼首領……第一步，第一步……

渾……

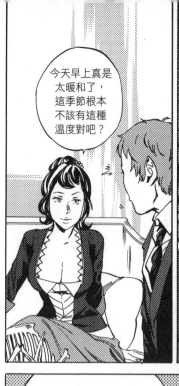

今天早上真是太暖和了，這季節根本不該有這種溫度對吧？

嗯……

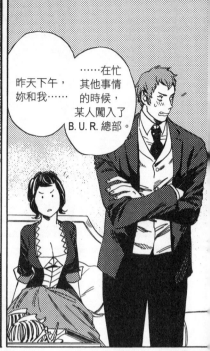

昨天下午，妳和我……

……在忙其他事情的時候，某人闖入了B.U.R.總部。

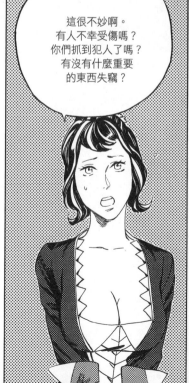

這很不妙啊。有人不幸受傷嗎？你們抓到犯人了嗎？有沒有什麼重要的東西失竊？

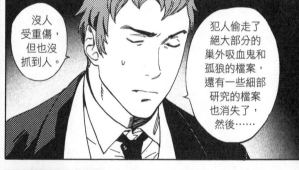

沒人受重傷，但也沒抓到人。

犯人偷走了絕大部分的巢外吸血鬼和孤狼的檔案，還有一些細部研究的檔案也消失了，然後……

然後？

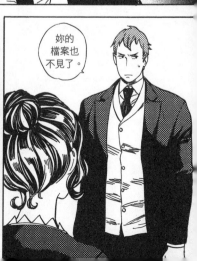

妳的檔案也不見了。

啊。

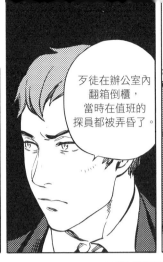

歹徒在辦公室內翻箱倒櫃，當時在值班的探員都被弄昏了。

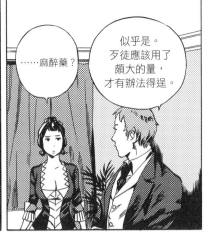

……麻醉藥？

似乎是。歹徒應該用了頗大的量，才有辦法得逞。

妳應該知道自己的處境更危險了吧？

如今他們知道妳是跨自然生物了，也知道妳可以讓超自然生物的能力無效化。他們一定會解剖妳，好研究背後的原理。

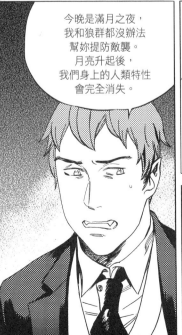

今晚是滿月之夜，我和狼群都沒辦法幫妳提防敵襲。月亮升起後，我們身上的人類特性會完全消失。

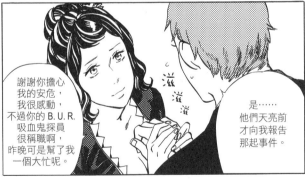

謝謝你擔心我的安危，我很感動，不過你的 B.U.R. 吸血鬼探員很稱職啊，昨晚可是幫了我一個大忙呢。

是……他們天亮前才向我報告那起事件。

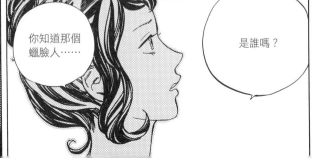

你知道那個蠟臉人……

是誰嗎？

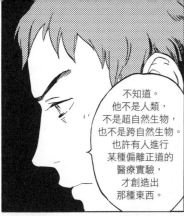

不知道。
他不是人類,
不是超自然生物,
也不是跨自然生物。
也許有人進行
某種偏離正道的
醫療實驗,
才創造出
那種東西。

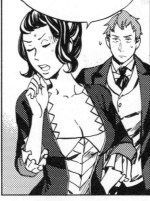

我知道你聽了會不開心,
但我今晚決定拜訪
艾克達瑪大人一趟。
我會讓你派的護衛
跟過來。
我相信艾克達瑪大人的
宅邸是很安全的。

妳覺得有必要
就去吧。

...

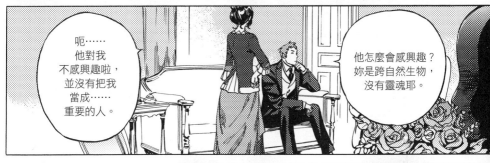

呃……
他對我
不感興趣啦,
並沒有把我
當成……
重要的人。

他怎麼會感興趣?
妳是跨自然生物,
沒有靈魂耶。

那你呢?

我怎樣?

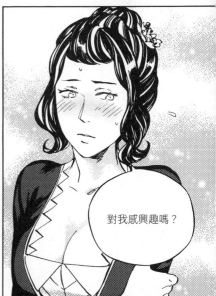

對我感興趣嗎?

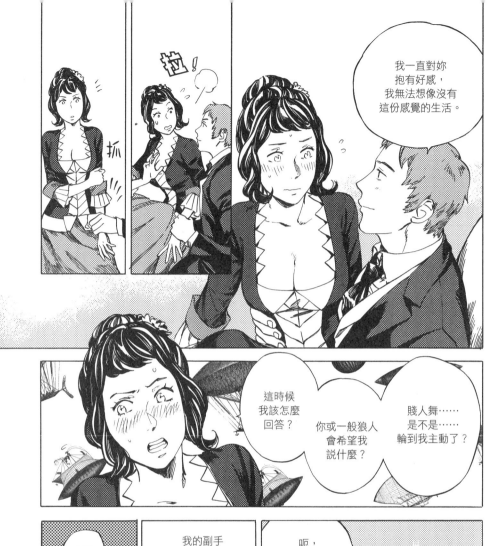

我一直對妳抱有好感，我無法想像沒有這份感覺的生活。

賤人舞……是不是……輪到我主動了？

你或一般狼人會希望我說什麼？

這時候我該怎麼回答？

...

我的副手找妳聊過啦，原來如此。

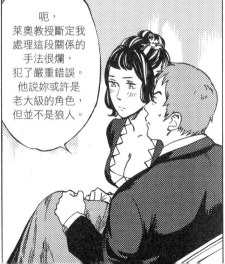

呃，萊奧教授斷定我處理這段關係的手法很爛，犯了嚴重錯誤。他說妳或許是老大級的角色，但並不是狼人。

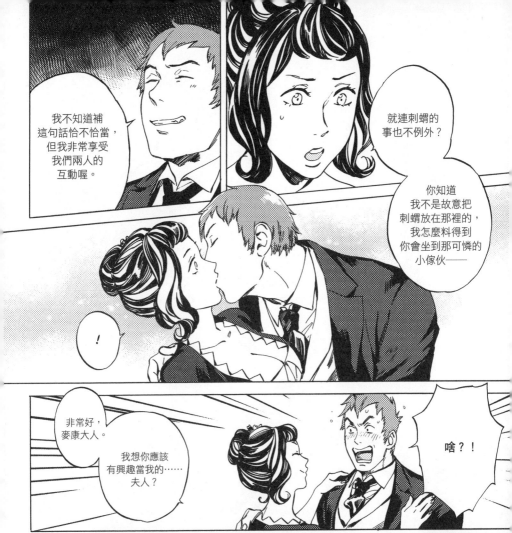

就連刺蝟的
事也不例外？

我不知道補
這句話恰不恰當，
但我非常享受
我們兩人的
互動喔。

你知道
我不是故意把
刺蝟放在那裡的，
我怎麼料得到
你會坐到那可憐的
小傢伙——

！

非常好，
麥康大人。

我想你應該
有興趣當我的……
夫人？

啥？！

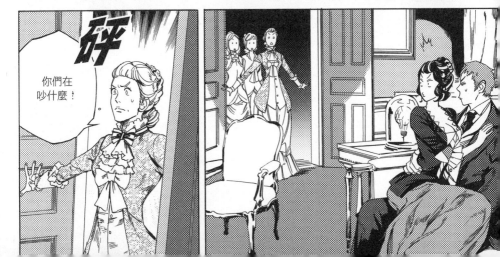

砰

你們在
吵什麼！

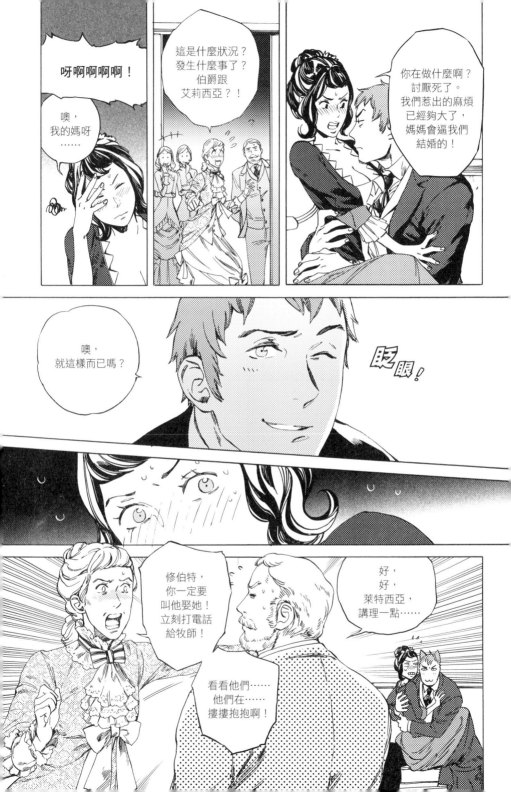

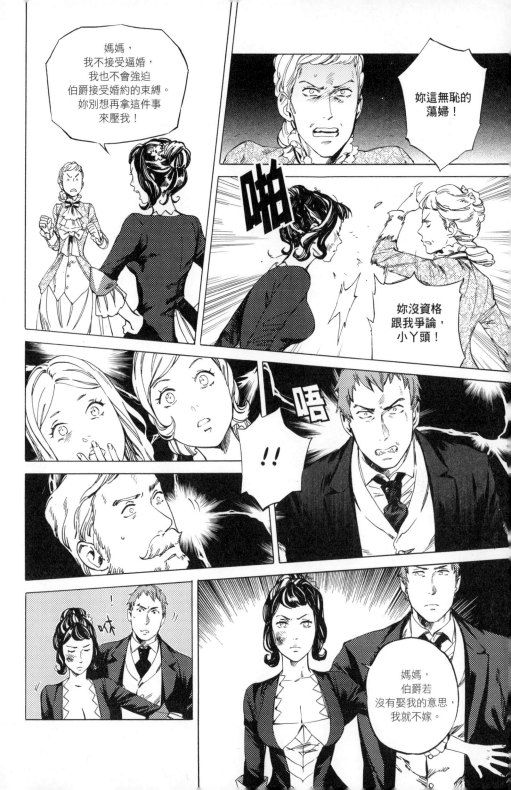

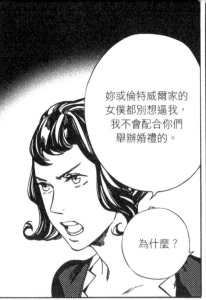

妳或倫特威爾家的女僕都別想逼我，我不會配合你們舉辦婚禮的。

為什麼？

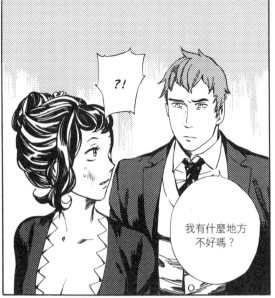

?!

我有什麼地方不好嗎？

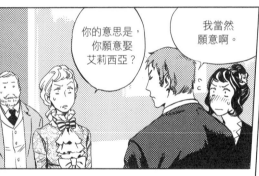

你的意思是，你願意娶艾莉西亞？

我當然願意啊。

我認為塔拉波堤小姐的外表很有魅力，個性更是我受她吸引的主因。

因為我的工作內容和職位，我需要一個能幹的伴侶。她得當我的後盾，至少在大多數時候啦。當她認為我的想法不正確時，她也得勇於唱反調，這種魄力是必要的。

但她很老耶。

而且不怎麼美。

而且強勢到不行。

她現在就展現
這種魄力給你看。
這樣說是說服不了
別人的,
至少我不會心服口服。

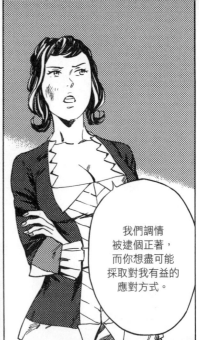

我們調情
被逮個正著,
而你想盡可能
採取對我有益的
應對方式。

啪

…

你正直的態度
確實讓我很感激,
但我不會逼你娶我,
我也不會在別人的
安排下嫁給你。
我們要是就這樣結婚了,
這段婚姻就等於是以色慾,
而不是以感情為基礎。

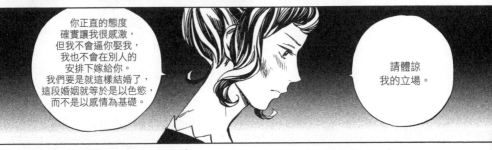

請體諒
我的立場。

滋滋滋

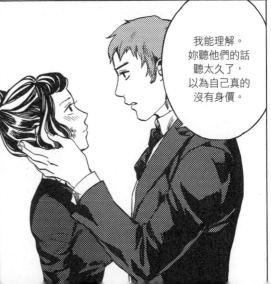

我能理解。
妳聽他們的話
聽太久了,
以為自己真的
沒有身價。

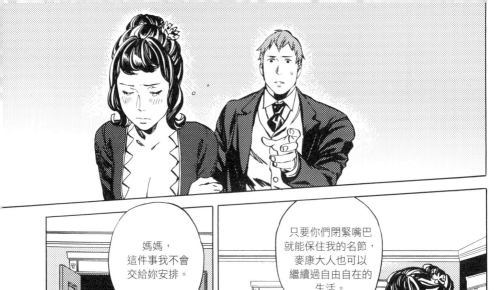

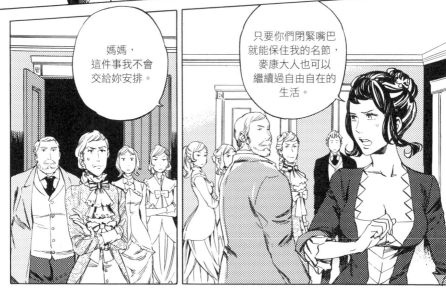

媽媽，
這件事我不會
交給妳安排。

只要你們閉緊嘴巴
就能保住我的名節，
麥康大人也可以
繼續過自由自在的
生活。

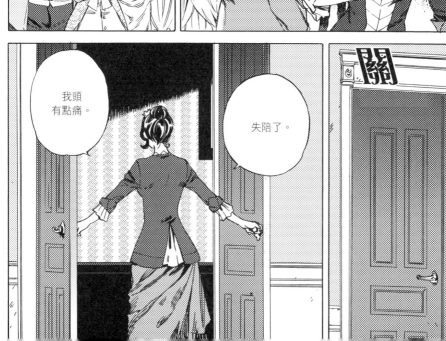

我頭
有點痛。

失陪了。

關

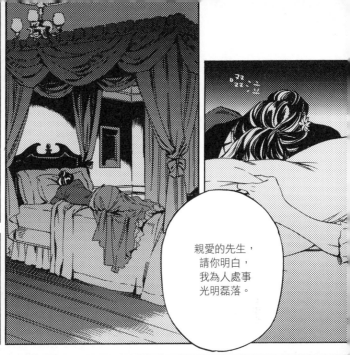

親愛的先生，
請你明白，
我為人處事
光明磊落。

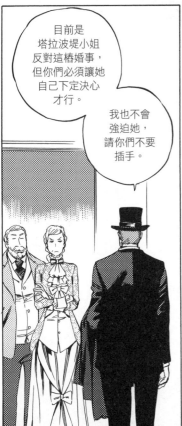

目前是
塔拉波堤小姐
反對這樁婚事，
但你們必須讓她
自己下定決心
才行。

我也不會
強迫她，
請你們不要
插手。

還有
妳們兩位，
別多嘴。

我沒做錯什麼，
我不許任何人
藐視我。

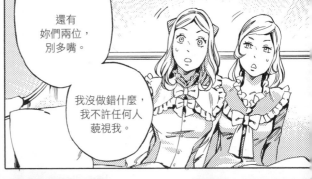

祝你們
有美好的
一天。

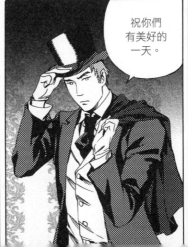

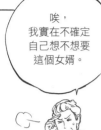

唉，
我實在不確定
自己想不想要
這個女婿。

親愛的，
他大權在握這點
是無庸置疑的，
家裡也相當有錢。

哼，
我告訴你，
今晚我絕對不准
艾莉西亞
參加公爵夫人
的晚宴。

要不要慶祝
滿月到來
是她自己的事，
反正她得留在家
好好反省一下
她逾矩的行為！

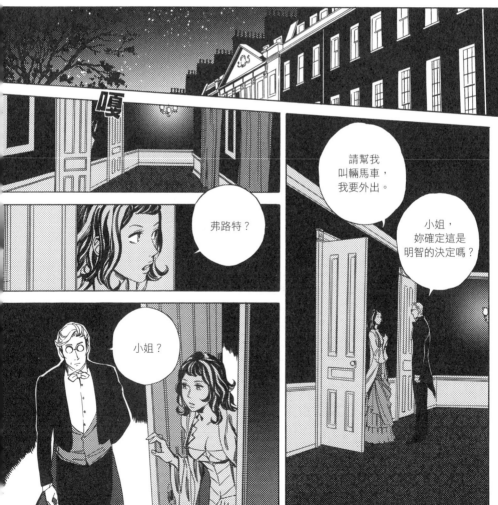

嘎

弗路特？

小姐？

請幫我
叫輛馬車，
我要外出。

小姐，
妳確定這是
明智的決定嗎？

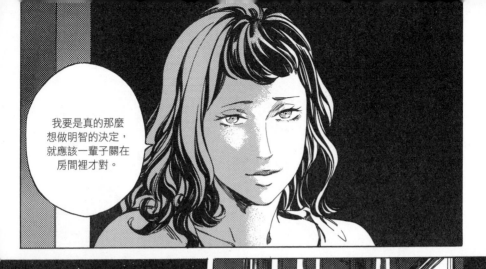

我要是真的那麼想做明智的決定，就應該一輩子關在房間裡才對。

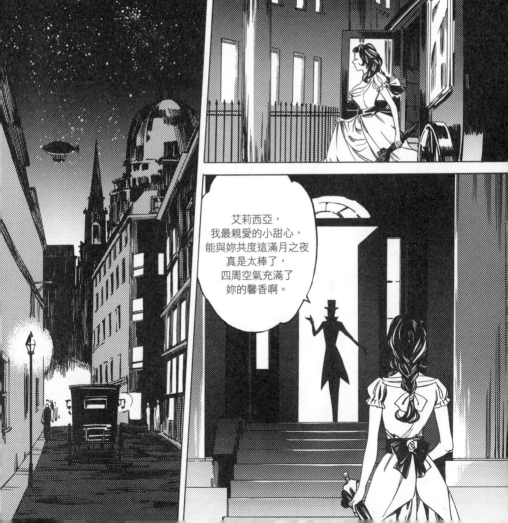

艾莉西亞，我最親愛的小甜心，能與妳共度這滿月之夜真是太棒了，四周空氣充滿了妳的馨香啊。

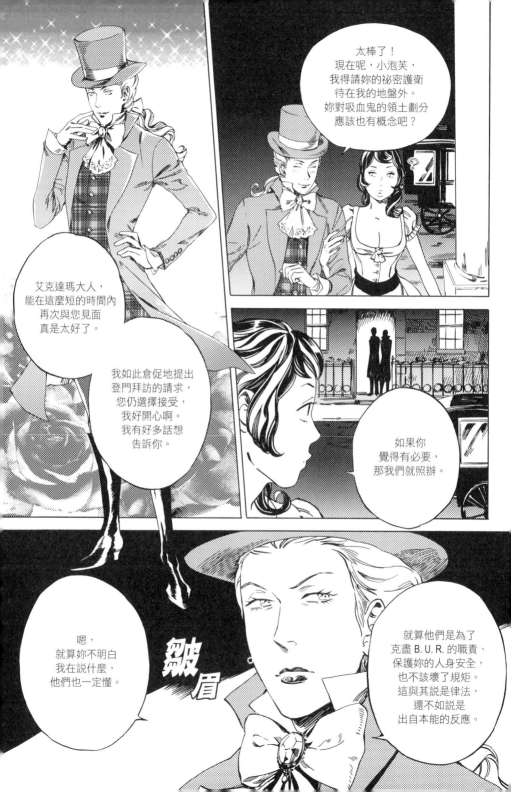

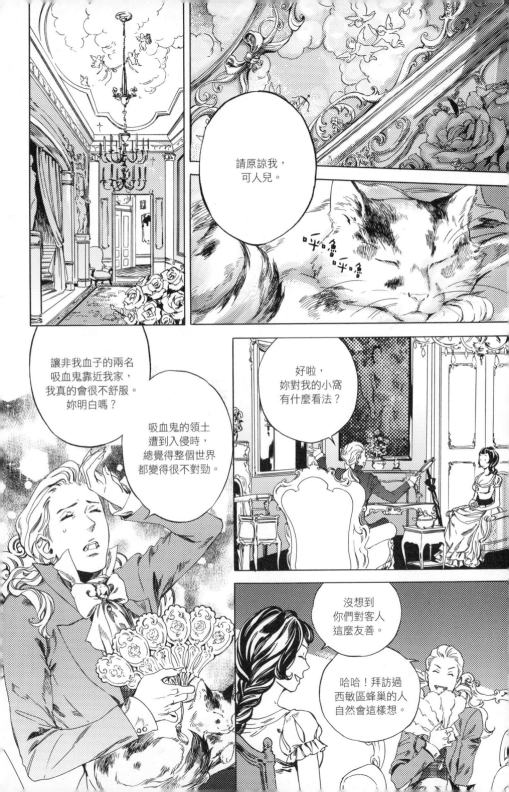

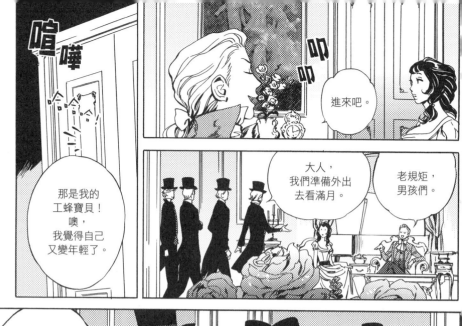

嗆嘩

叩叩

進來吧。

那是我的
工蜂寶貝！
噢，
我覺得自己
又變年輕了。

大人，
我們準備外出
去看滿月。

老規矩，
男孩們。

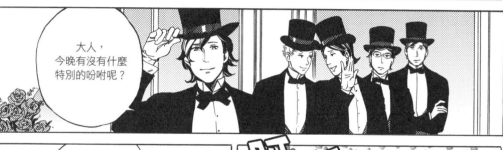

大人，
今晚有沒有什麼
特別的吩咐呢？

一場大規模的
遊戲正要展開，
親愛的，
你們得拿出一如往常
的完美表現好好玩啊，
我全靠你們了。

呀呼！

大人，
我們不在真的
沒關係嗎？

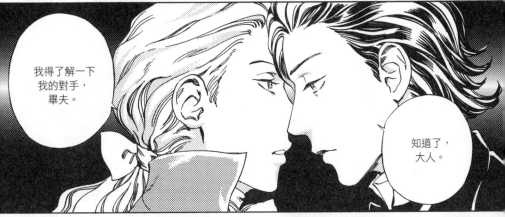

我得了解一下
我的對手，
畢夫。

知道了，
大人。

行禮

卡恰

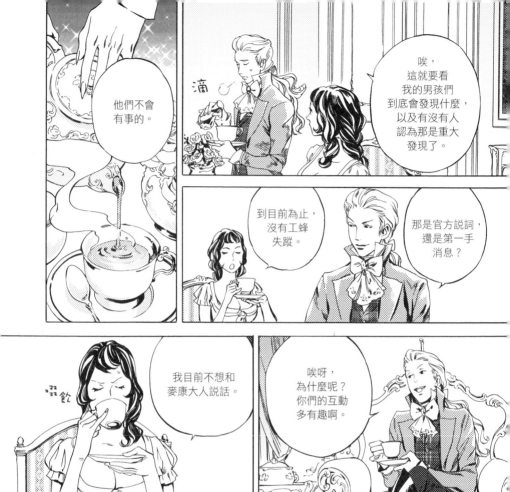

他們不會有事的。

唉，這就要看我的男孩們到底會發現什麼，以及有沒有人認為那是重大發現了。

到目前為止，沒有工蜂失蹤。

那是官方說詞，還是第一手消息？

我目前不想和麥康大人說話。

唉呀，為什麼呢？你們的互動多有趣啊。

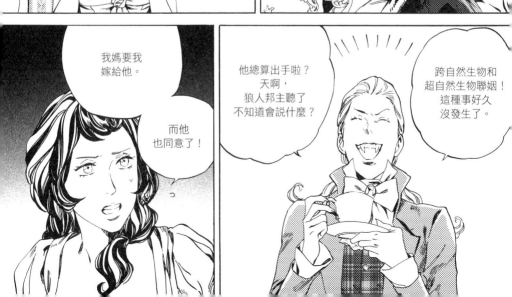

我媽要我嫁給他。

而他也同意了！

他總算出手啦？天啊，狼人邦主聽了不知道會說什麼？

跨自然生物和超自然生物聯姻！這種事好久沒發生了。

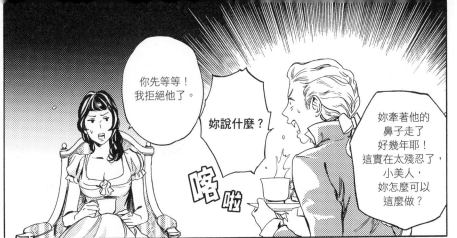

你先等等！
我拒絕他了。

妳說什麼？

喀啦

妳牽著他的
鼻子走了
好幾年耶！
這實在太殘忍了，
小美人，
妳怎麼可以
這麼做？

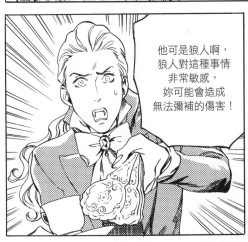

他可是狼人啊，
狼人對這種事情
非常敏感，
妳可能會造成
無法彌補的傷害！

他有什麼不好？
他確實有點沒教養，
我同意，但
他可是健壯的
幼獸耶。

呃，
這……

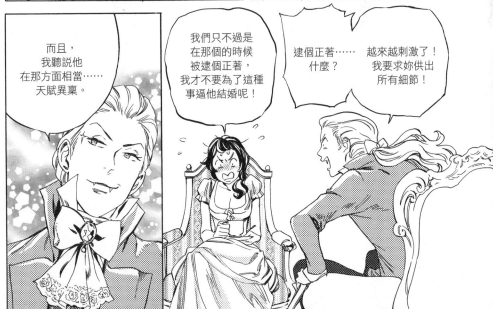

而且，
我聽說他
在那方面相當……
天賦異稟。

我們只不過是
在那個時候
被逮個正著，
我才不要為了這種
事逼他結婚呢！

逮個正著……
什麼？

越來越刺激了！
我要求妳供出
所有細節！

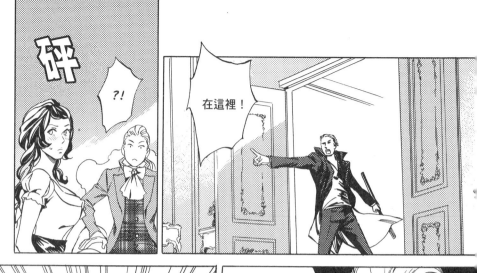

砰

?!

在這裡!

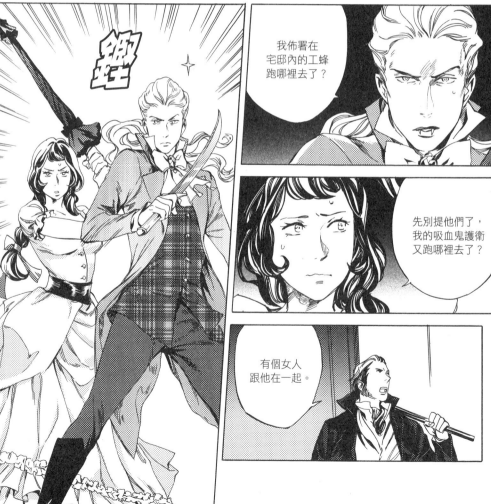

鏘

我佈署在
宅邸內的工蜂
跑哪裡去了?

先別提他們了,
我的吸血鬼護衛
又跑哪裡去了?

有個女人
跟他在一起。

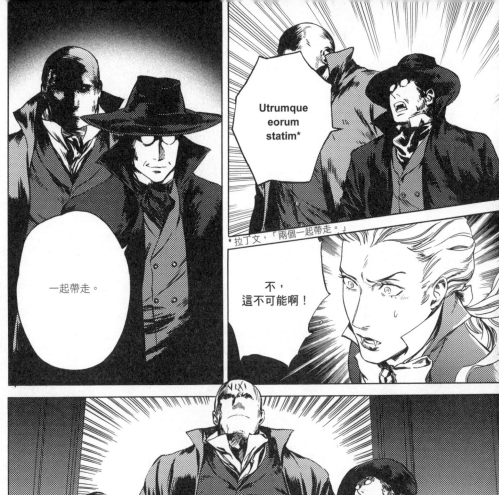

Utrumque eorum statim*

一起帶走。

*拉丁文，「兩個一起帶走。」

不，
這不可能啊！

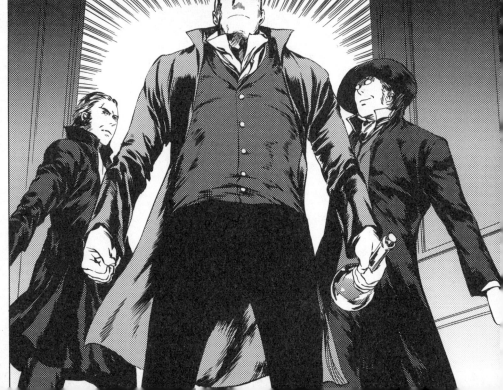

無魂者

文藝西亞

Vol.1

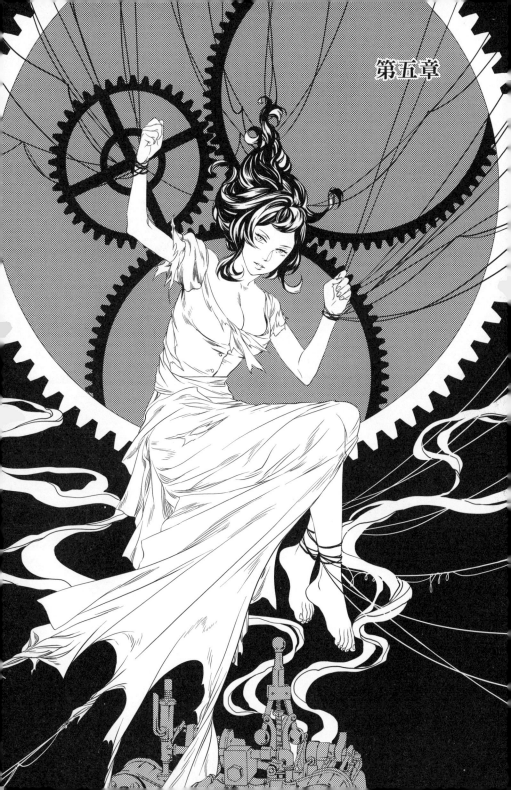

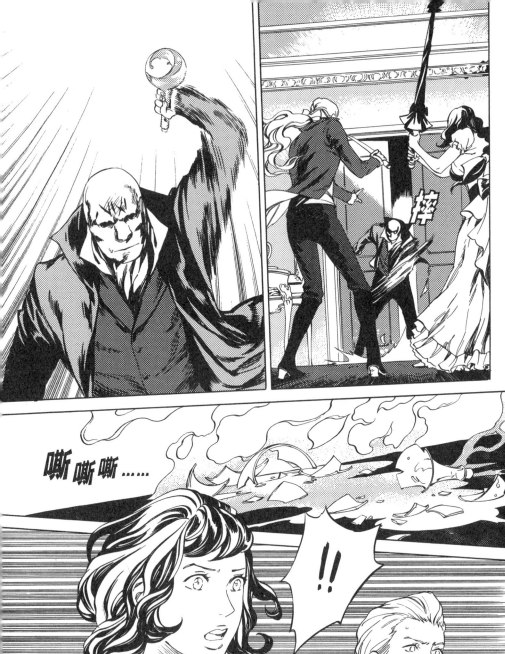

摔

嘶 嘶 嘶……

!!

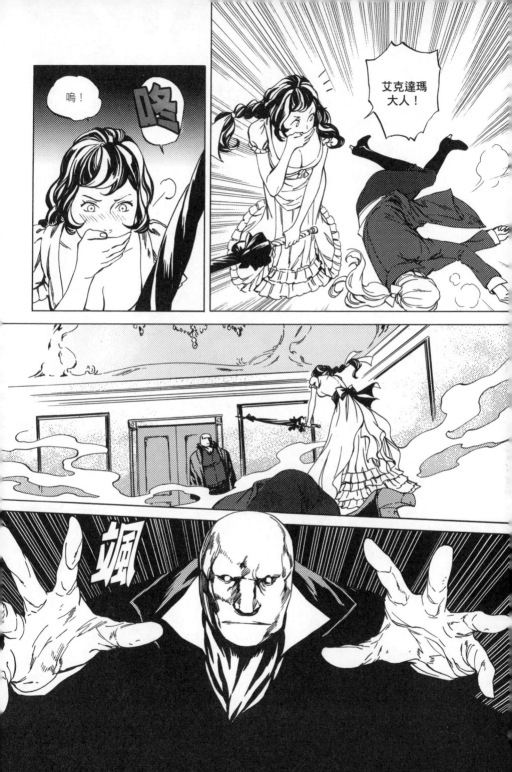

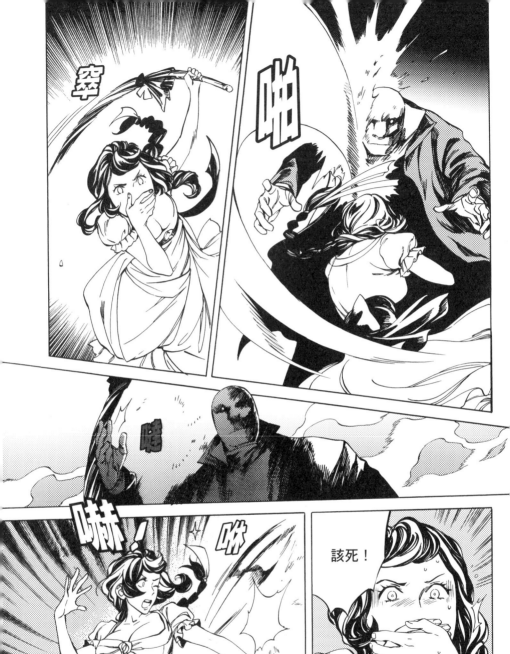

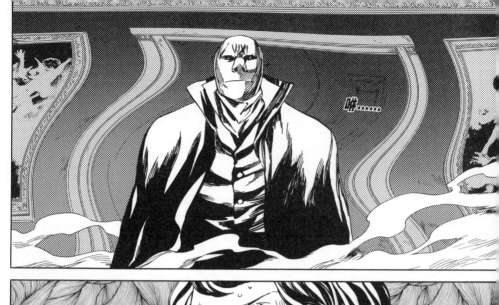

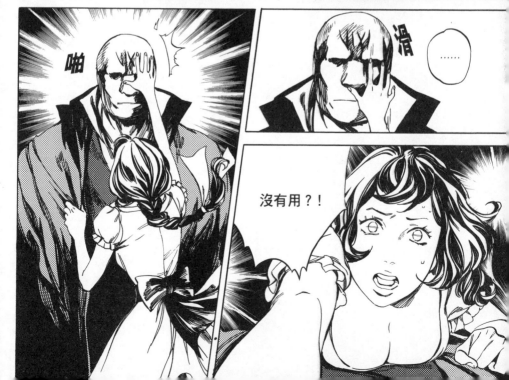

沒有用？！

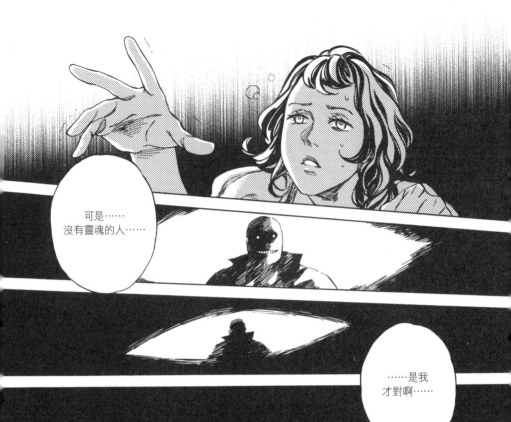

可是……
沒有靈魂的人……

……是我
才對啊……

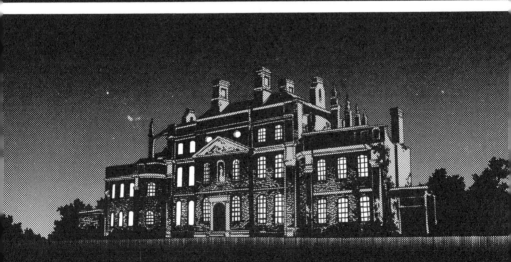

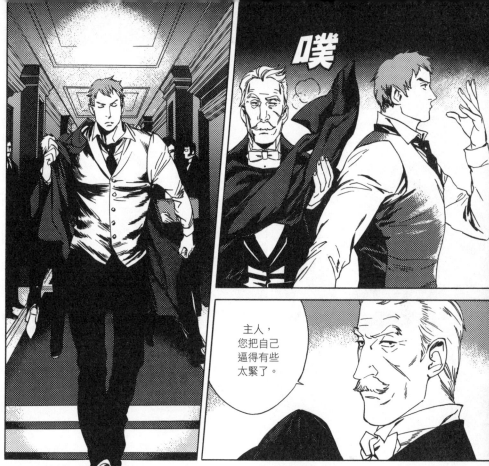

噗

主人，
您把自己
逼得有些
太緊了。

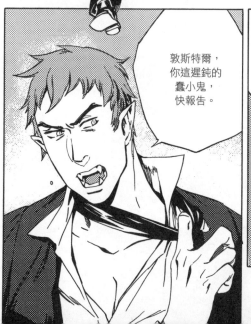

敦斯特爾，
你這遲鈍的
蠢小鬼，
快報告。

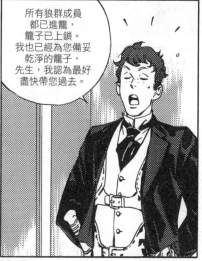

所有狼群成員
都已進籠，
籠子已上鎖。
我也已經為您備妥
乾淨的籠子，
先生，我認為最好
盡快帶您過去。

噗

又在「我認為」了，之前是怎麼跟你說的？

預防性束具，敦斯特爾。

先生，您確定這有必要嗎？

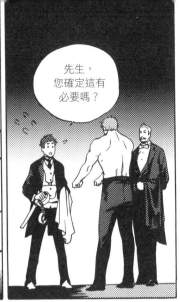

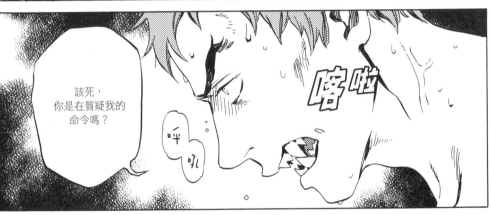
該死，你是在質疑我的命令嗎？

喀啦

呼 吼

敦斯特爾先生，行行好，讓我來吧。

快點！

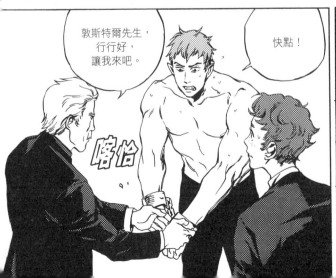
喀恰

吼

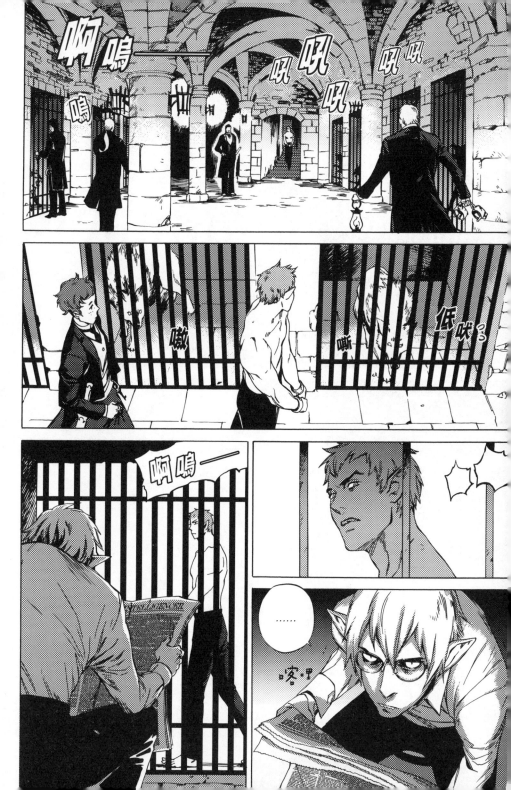

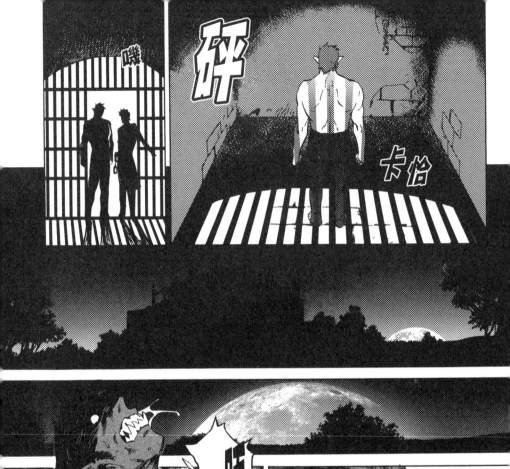
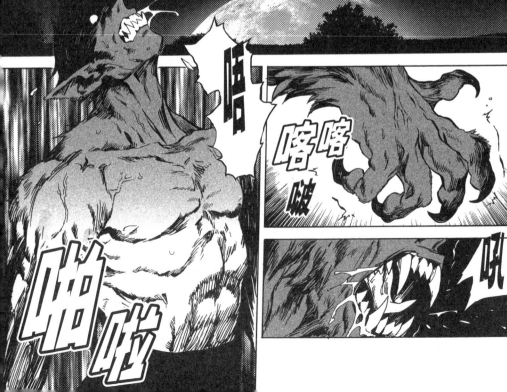

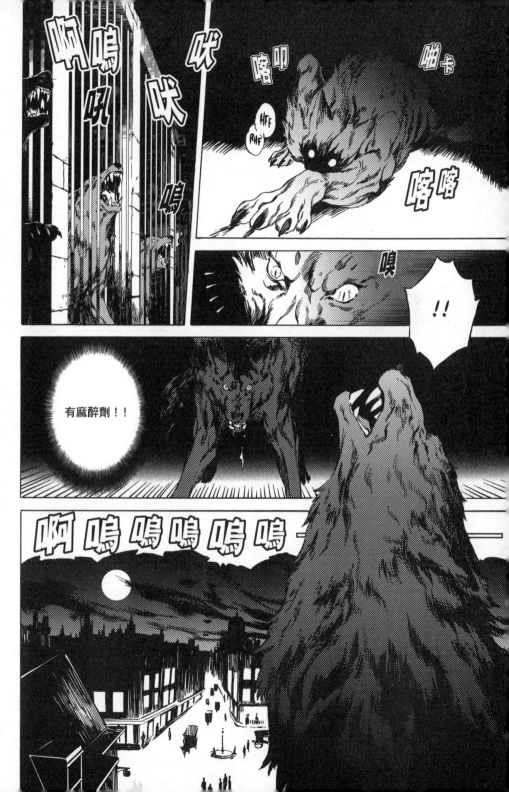

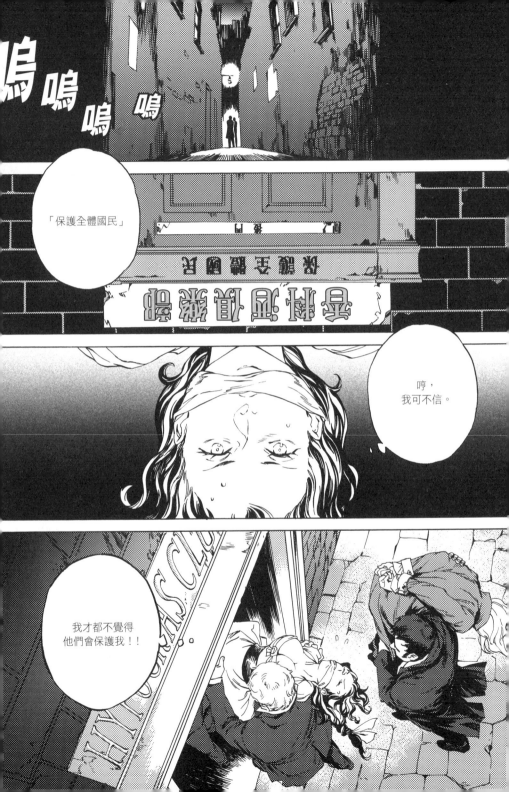

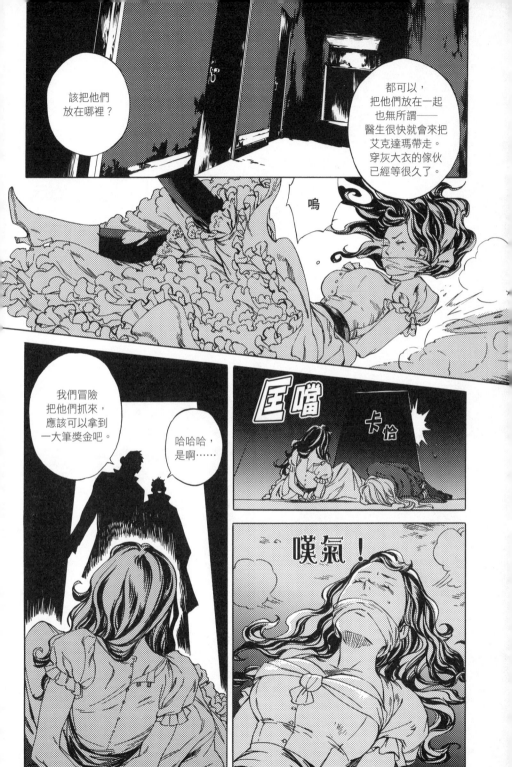

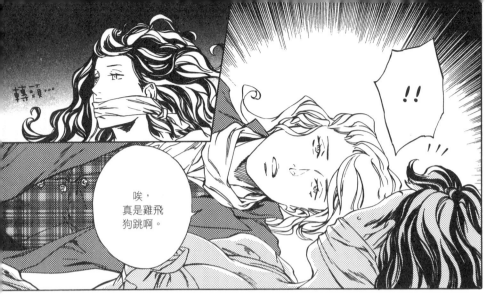

轉頭…

唉，
真是雞飛
狗跳啊。

親愛的，
很抱歉拖妳下水，
我的心好痛……
跟我最好的晚宴服
在地上拖差不多痛。

掙脫

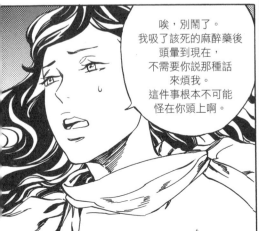

唉，別鬧了。
我吸了該死的麻醉藥後
頭暈到現在，
不需要你說那種話
來煩我。
這件事根本不可能
怪在你頭上啊。

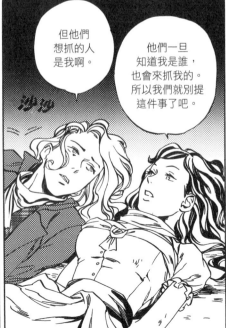

但他們
想抓的人
是我啊。

他們一旦
知道我是誰，
也會來抓我的。
所以我們就別提
這件事了吧。

沙沙

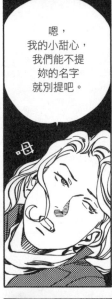

嗯,
我的小甜心,
我們能不提
妳的名字
就別提吧。

呣!!

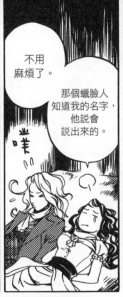

不用
麻煩了。

那個蠟臉人
知道我的名字,
他說會
說出來的。

噗!!

不可能的,
寶貝。

你怎麼知道?

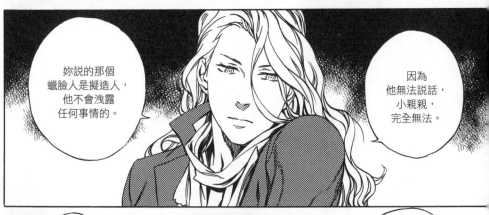

妳說的那個
蠟臉人是擬造人,
他不會洩露
任何事情的。

因為
他無法說話,
小親親,
完全無法。

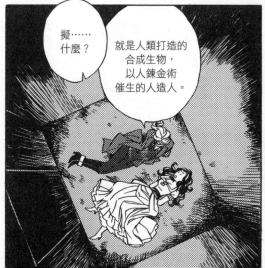

擬……
什麼?

就是人類打造的
合成生物,
以人鍊金術
催生的人造人。

是自動機械
人偶嗎?

沒錯,
以前就有人
做過這種東西。

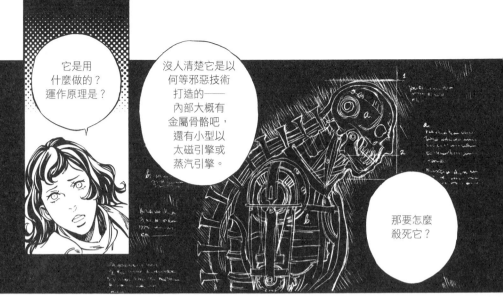

它是用
什麼做的？
運作原理是？

沒人清楚它是以
何等邪惡技術
打造的——
內部大概有
金屬骨骼吧，
還有小型以
太磁引擎或
蒸汽引擎。

那要怎麼
殺死它？

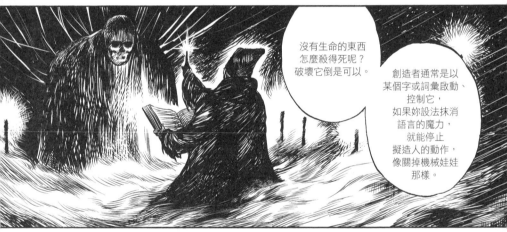

沒有生命的東西
怎麼殺得死呢？
破壞它倒是可以。

創造者通常是以
某個字或詞彙啟動、
控制它，
如果妳設法抹消
語言的魔力，
就能停止
擬造人的動作，
像關掉機械娃娃
那樣。

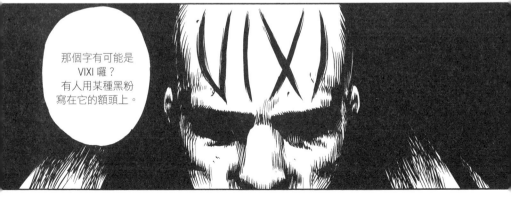

那個字有可能是
VIXI囉？
有人用某種黑粉
寫在它的額頭上。

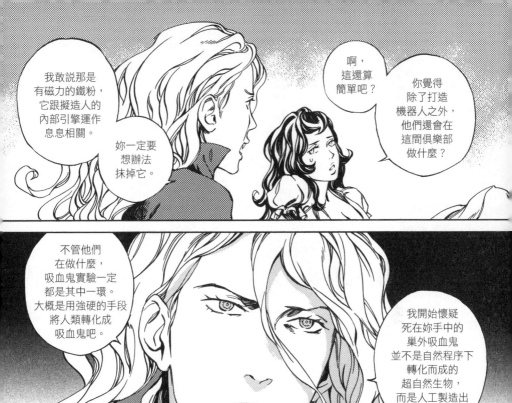

我敢説那是有磁力的鐵粉，它跟擬造人的內部引擎運作息息相關。

妳一定要想辦法抹掉它。

啊，這還算簡單吧？

你覺得除了打造機器人之外，他們還會在這間俱樂部做什麼？

不管他們在做什麼，吸血鬼實驗一定都是其中一環。大概是用強硬的手段將人類轉化成吸血鬼吧。

我開始懷疑死在妳手中的巢外吸血鬼並不是自然程序下轉化而成的超自然生物，而是人工製造出的贗品。

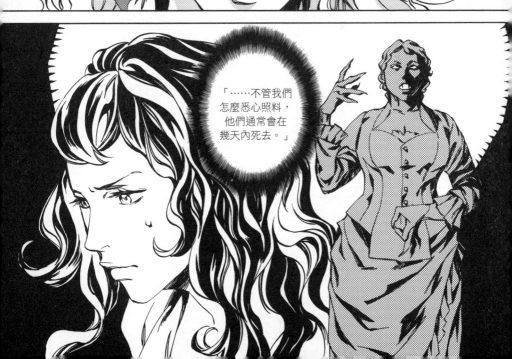

「……不管我們怎麼悉心照料，他們通常會在幾天內死去。」

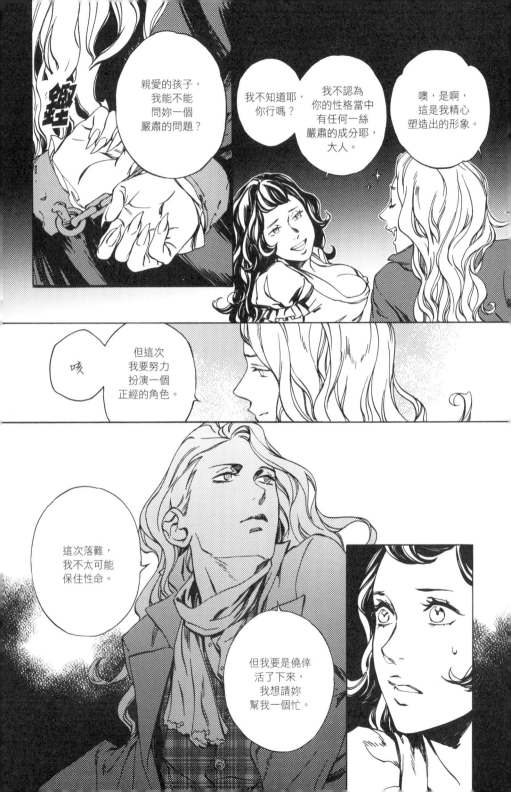

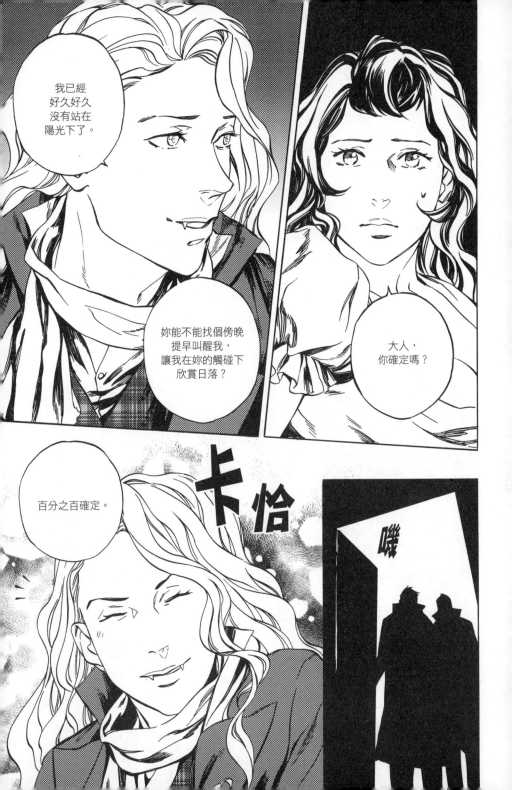

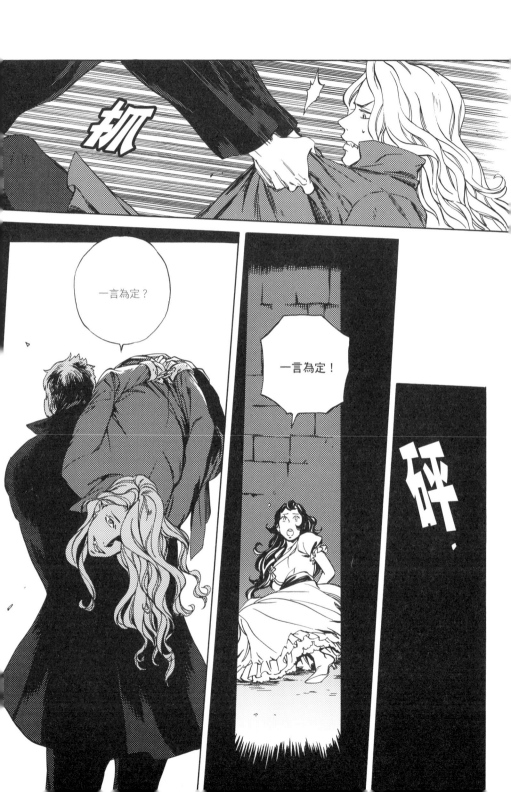

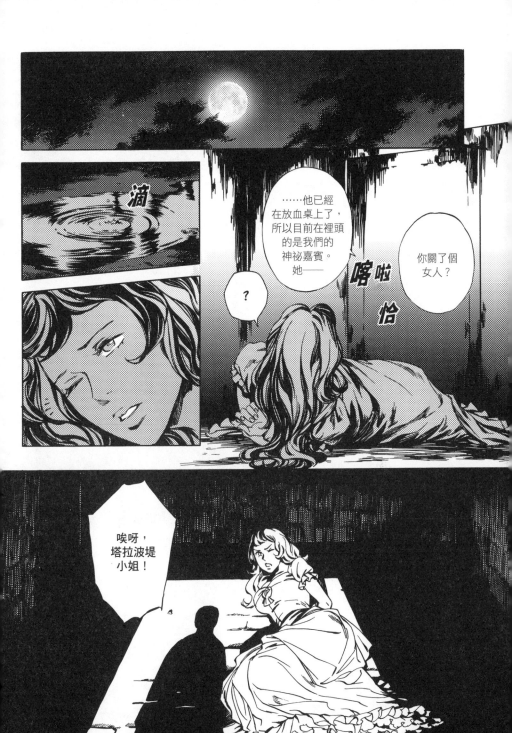

晚安，麥道高先生。

真高興與您再次見面。

你認識這位年輕女士？

這不僅嚴重損害俱樂部的名譽，也令科學界顏面掃地。我們應該要立刻釋放她！

我當然認識，她是艾莉西亞·塔拉波堤小姐。

怎麼可以把高貴的女士關在這麼破爛的地方呢？

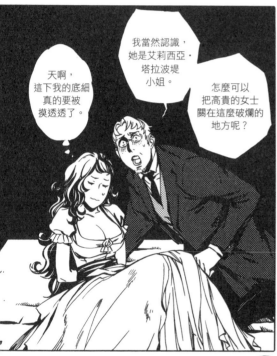
天啊，這下我的底細真的要被摸透透了。

這樣做太不要臉了！

她的名字聽起來怎麼有點耳熟呢？

噢，對了——B.U.R.的檔案中出現過！

彈指！

你是說，她就是那個艾莉西亞·塔拉波堤嗎？

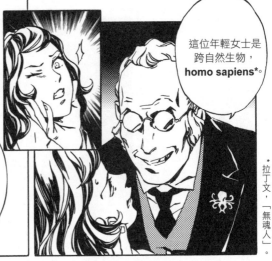

這位年輕女士是
跨自然生物，
homo sapiens*。

到目前為止，
我只在你們國內
碰過一位名叫
艾莉西亞·
塔拉波堤的女性，
就是她。
反正你立刻給我
鑰匙就是了，
西蒙斯先生！

＊拉丁文，「無魂人」。

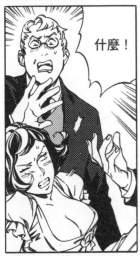

什麼！

她可以解除
超自然生物的能力。
既然她落入了
我們的手中，
就有做不完的
研究了！

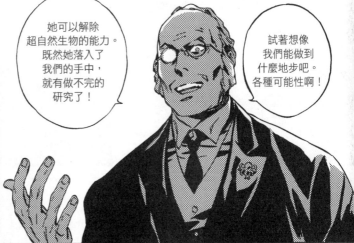

試著想像
我們能做到
什麼地步吧。
各種可能性啊！

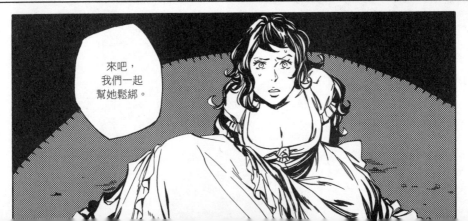

來吧，
我們一起
幫她鬆綁。

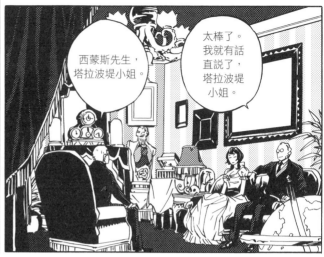

塔拉波堤小姐，這位是西蒙斯先生。

西蒙斯先生，塔拉波堤小姐。

太棒了。我就有話直說了，塔拉波堤小姐。

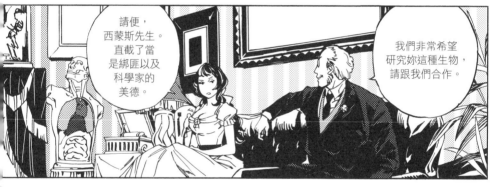

請便，西蒙斯先生。直截了當是綁匪以及科學家的美德。

我們非常希望研究妳這種生物，請跟我們合作。

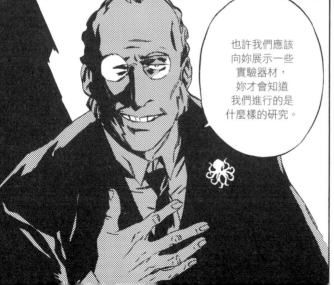

也許我們應該向妳展示一些實驗器材，妳才會知道我們進行的是什麼樣的研究。

⋯⋯

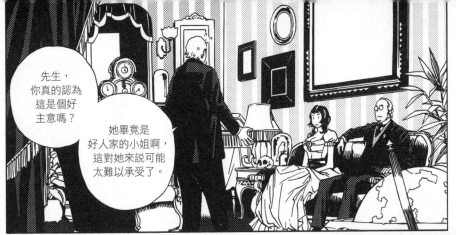

先生，你真的認為這是個好主意嗎？

她畢竟是好人家的小姐啊，這對她來說可能太難以承受了。

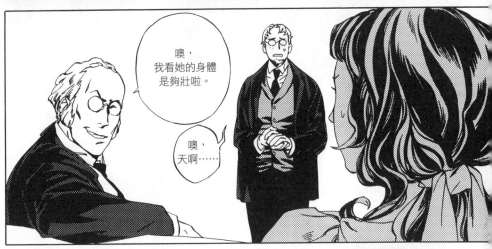

噢，我看她的身體是夠壯啦。

噢，天啊……

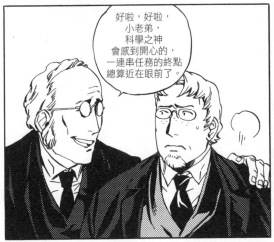

好啦，好啦，小老弟，科學之神會感到開心的，一連串任務的終點總算近在眼前了。

西蒙斯先生，你們的任務到底是什麼？

咦?
當然是保護
全體國民啊。

免受誰的
侵害?

免受
超自然生物的
威脅啊,
還能是什麼?

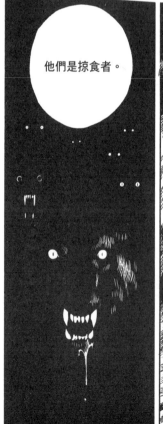

他們是掠食者。

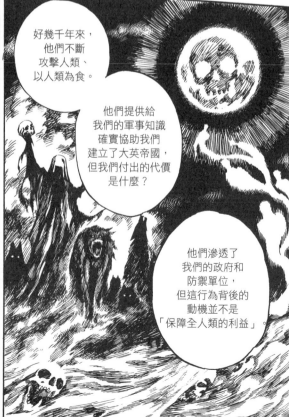

好幾千年來,
他們不斷
攻擊人類、
以人類為食。

他們提供給
我們的軍事知識
確實協助我們
建立了大英帝國,
但我們付出的代價
是什麼?

他們滲透了
我們的政府和
防禦單位,
但這行為背後的
動機並不是
「保障全人類的利益」

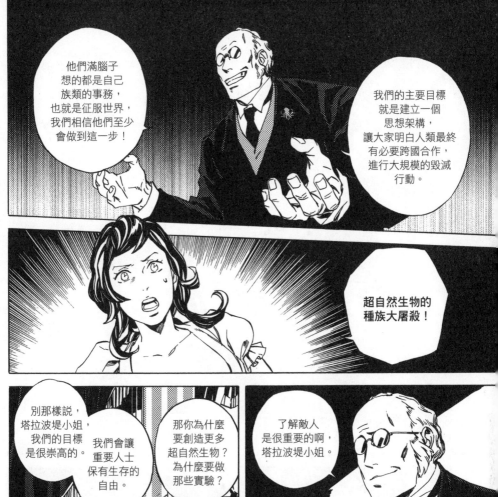

他們滿腦子想的都是自己族類的事務，也就是征服世界，我們相信他們至少會做到這一步！

我們的主要目標就是建立一個思想架構，讓大家明白人類最終有必要跨國合作，進行大規模的毀滅行動。

超自然生物的種族大屠殺！

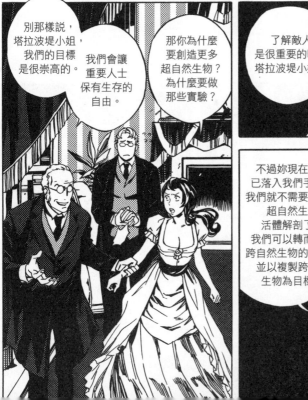

別那樣說，塔拉波堤小姐，我們的目標是很崇高的。

我們會讓重要人士保有生存的自由。

那你為什麼要創造更多超自然生物？為什麼要做那些實驗？

了解敵人是很重要的啊，塔拉波堤小姐。

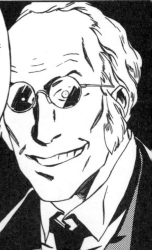

不過妳現在既然已落入我們手中，我們就不需要再進行超自然生物活體解剖了。我們可以轉而研究跨自然生物的特性，並以複製跨自然生物為目標。

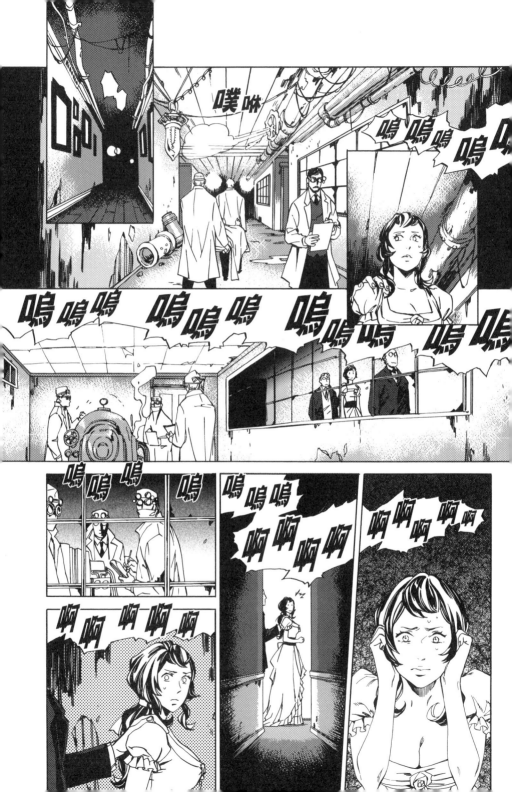

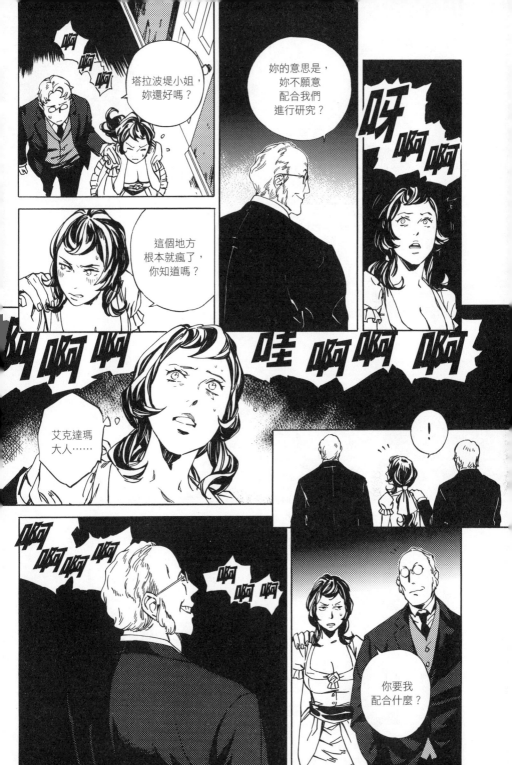

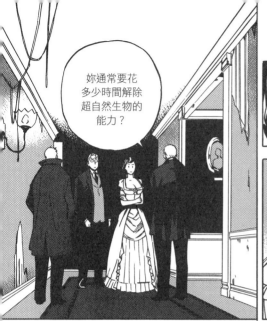

妳通常要花多少時間解除超自然生物的能力？

...

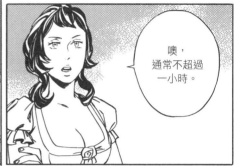

噢，通常不超過一小時。

帶她過去。

...

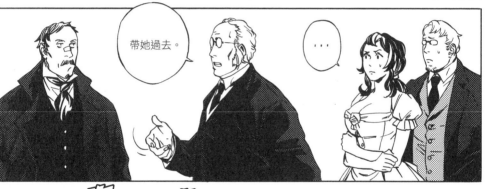

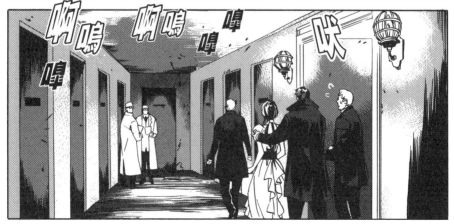

啊嗚 啊嗚 嘔 嘔 吠

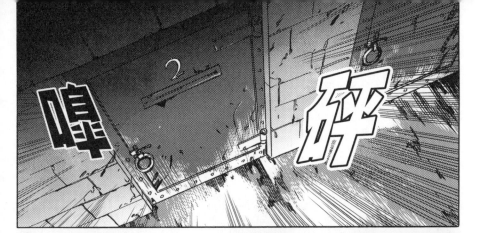

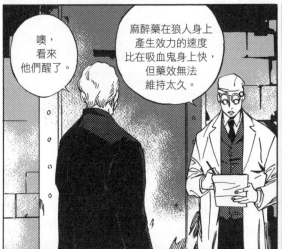

噢，看來他們醒了。

麻醉藥在狼人身上產生效力的速度比在吸血鬼身上快，但藥效無法維持太久。

他在哪個房間裡？

五號房。

把她扔進去，一個小時後再回來看狀況。

他是最強壯的一個，要讓他變回人形應該是最困難的。

卡恰

這樣她不可能活命的，今晚是滿月之夜啊！

她撐不了一小時那麼久！

推

磅

恰

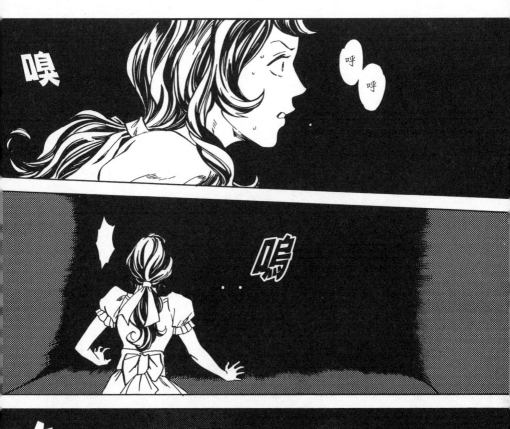

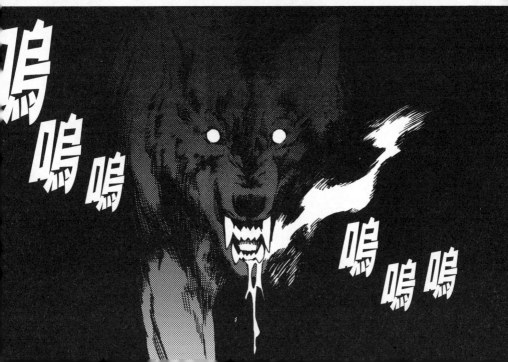

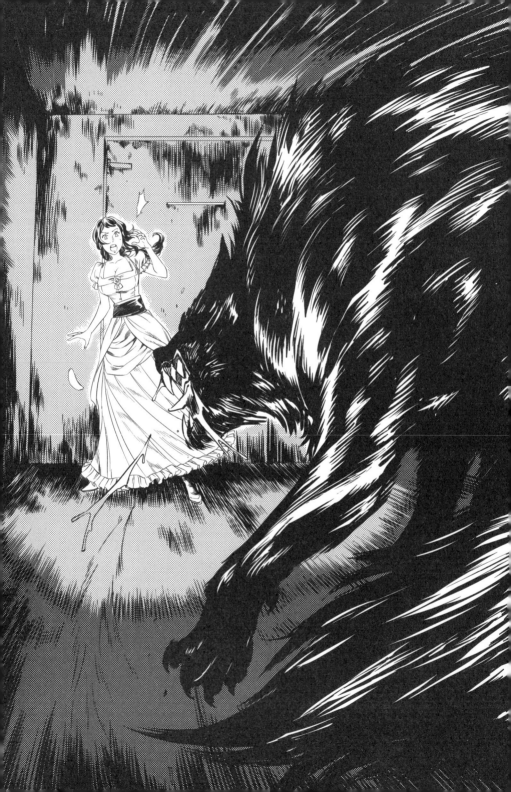

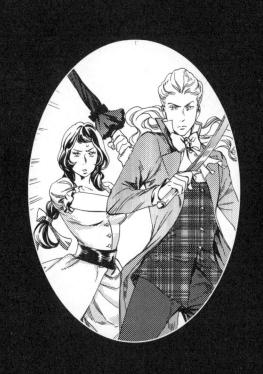

無魂者
艾荔西亞
Vol.1

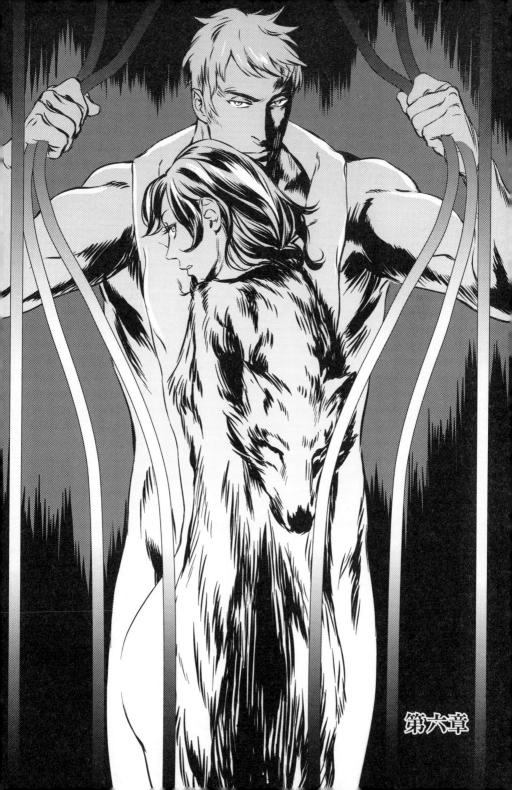

第六章

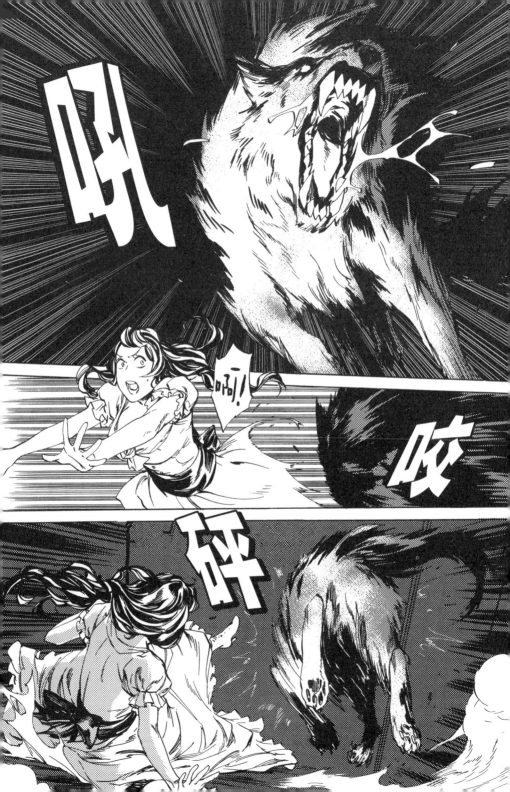

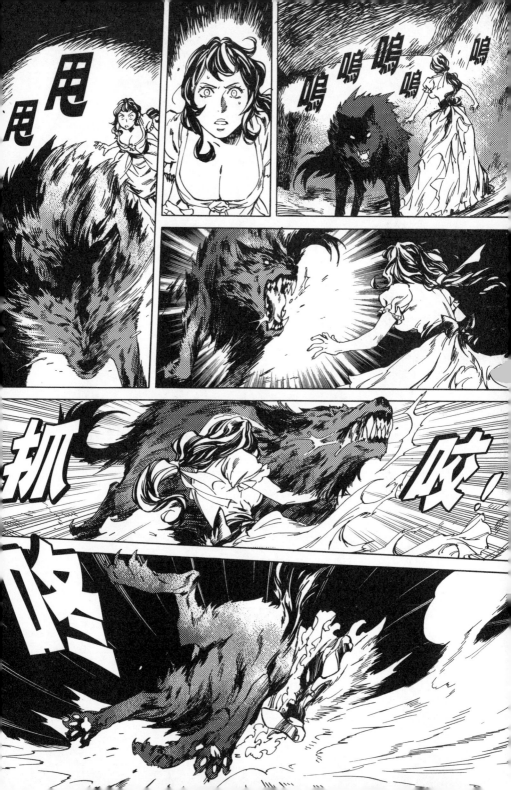

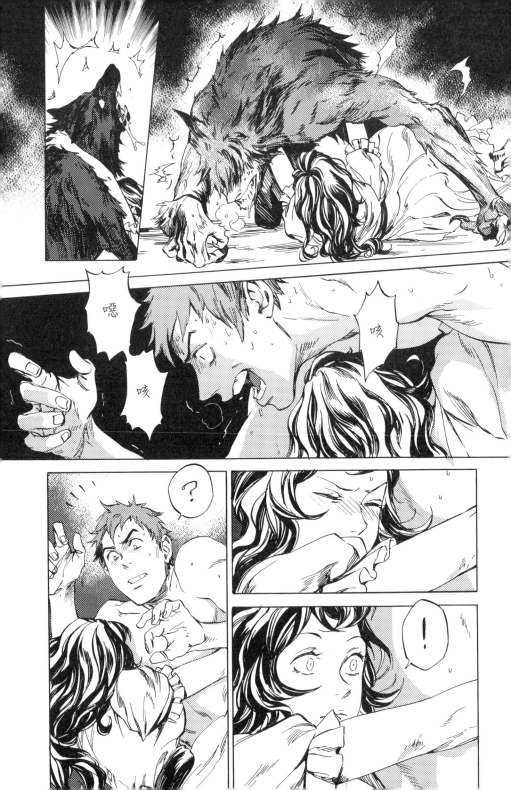

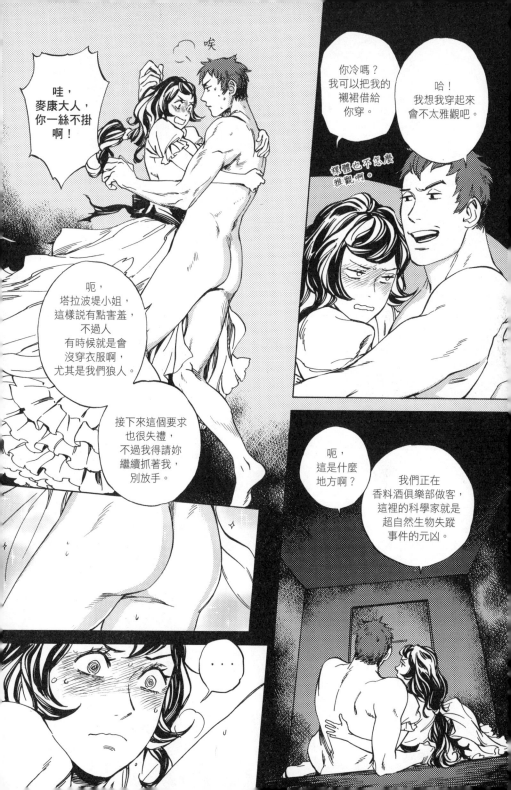

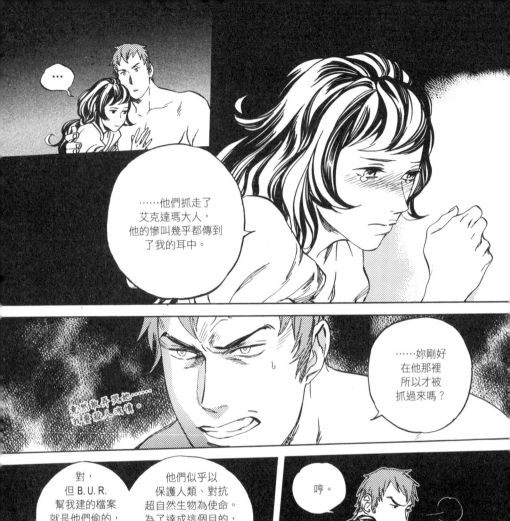

……他們抓走了艾克達瑪大人，他的慘叫幾乎都傳到了我的耳中。

……妳剛好在他那裡所以才被抓過來嗎？

要怎麼救我他……就算被人說傻情。

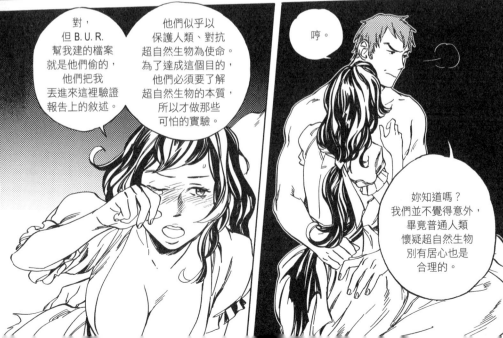

對，但 B.U.R. 幫我建的檔案就是他們偷的，他們把我丟進來這裡驗證報告上的敘述。

他們似乎以保護人類、對抗超自然生物為使命。為了達成這個目的，他們必須要了解超自然生物的本質，所以才做那些可怕的實驗。

哼。

妳知道嗎？我們並不覺得意外，畢竟普通人類懷疑超自然生物別有居心也是合理的。

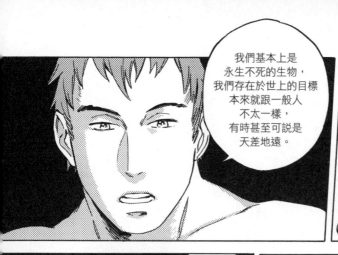

我們基本上是永生不死的生物，我們存在於世上的目標本來就跟一般人不太一樣，有時甚至可說是天差地遠。

說穿了，一般人類終究是我們的食物啊。

呃，所以我在這場小小戰役中選錯邊了嗎？

不一定。妳心中有定論了嗎？妳比較想靠向哪一方？

簡單說……我比較欣賞你的做法。

是嗎？

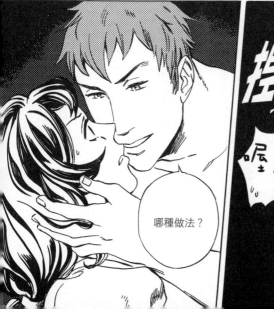

哪種做法？

揑！

唔！

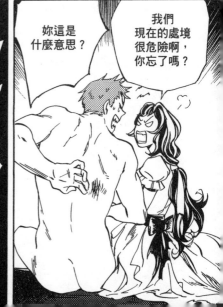

妳這是什麼意思？

我們現在的處境很危險啊，你忘了嗎？

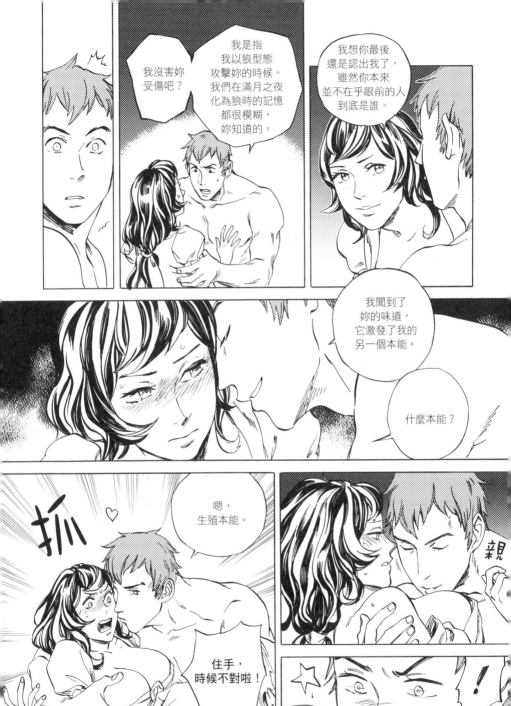

媽呀，
這是什麼？

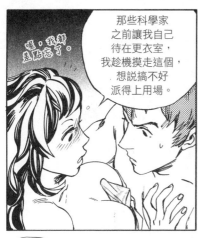

那些科學家
之前讓我自己
待在更衣室，
我趁機摸走這個，
想說搞不好
派得上用場。

哇，我都
差點忘了。

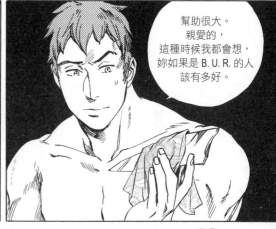

幫助很大。
親愛的，
這種時候我都會想，
妳如果是 B.U.R. 的人
該有多好。

那、
那你有
什麼計畫？

那些科學家
隨時可能
破門而入。

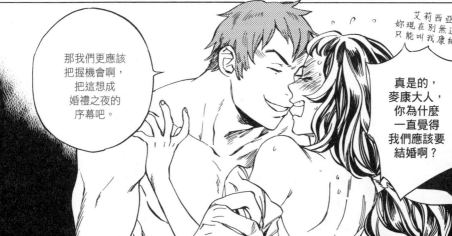

那我們更應該
把握機會啊，
把這想成
婚禮之夜的
序幕吧。

艾莉西亞，
妳現在別無選擇，
只能叫我康納爾。

真是的，
麥康大人，
你為什麼
一直覺得
我們應該要
結婚啊？

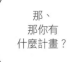

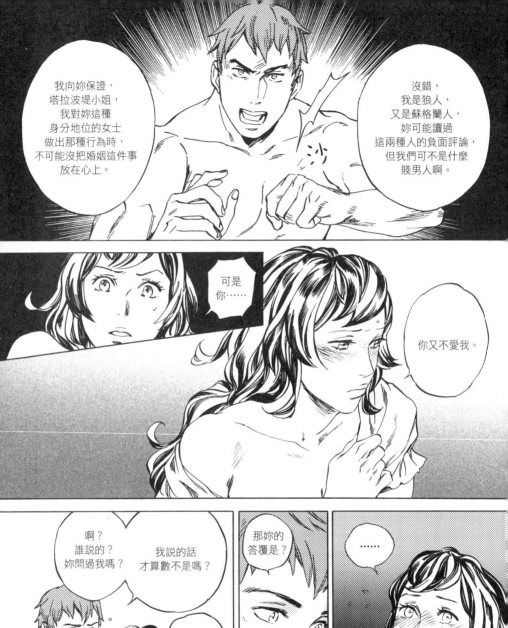

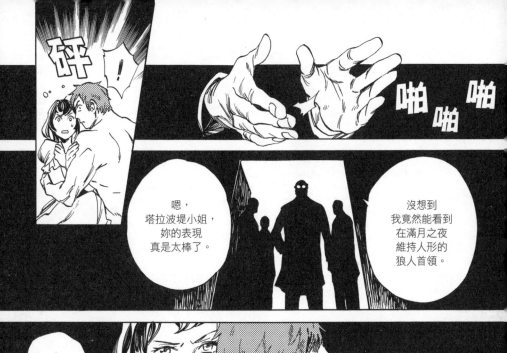

砰！

啪 啪 啪

嗯，
塔拉波堤小姐，
妳的表現
真是太棒了。

沒想到
我竟然能看到
在滿月之夜
維持人形的
狼人首領。

西蒙斯
先生。

他的心智狀態
跟身體一起恢復到
人類狀態了嗎？
還是他其實還是以
狼的模式在思考？

吼

咬

真是令人
印象深刻啊。
妳真的不肯
和我們一起為
正義以及人類的
安全努力嗎？

妳現在已經知道
被狼人攻擊是多麼
可怕的一件事了，
承認吧！
妳也覺得他們是
極度危險的
生物吧！

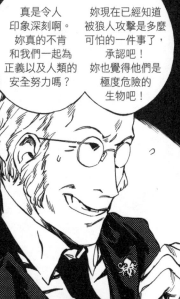

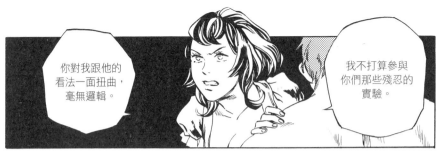

你對我跟他的看法一面扭曲，毫無邏輯。

我不打算參與你們那些殘忍的實驗。

賊笑

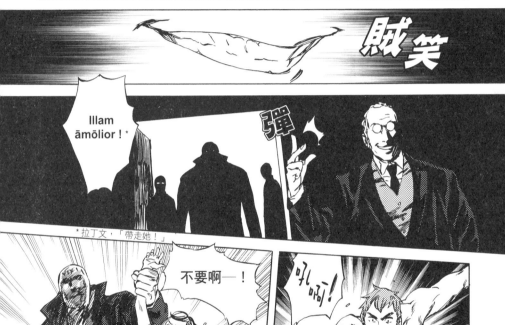

Illam āmōlior！*

彈

*拉丁文，「帶走她！」

不要啊—！

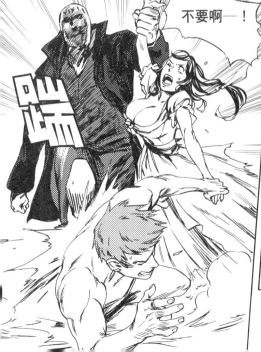

嗚嗚

吼吼！

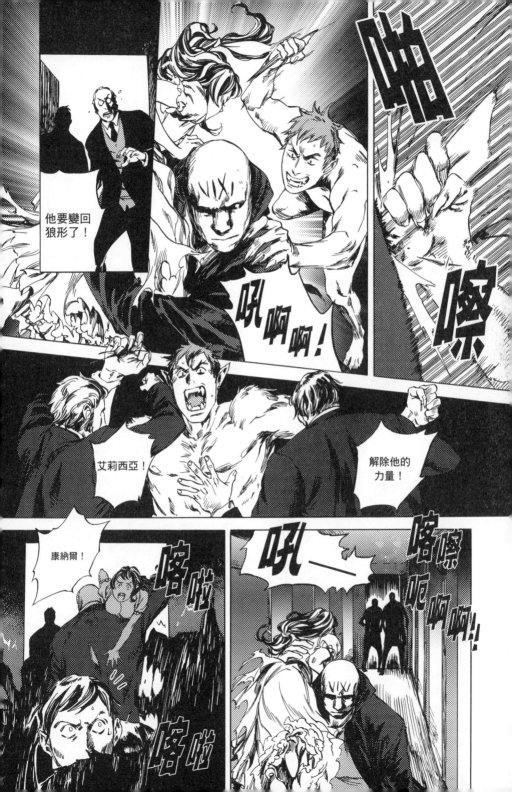

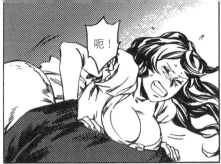

呃！

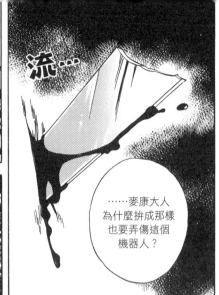

流…

……麥康大人
為什麼拚成那樣
也要弄傷這個
機器人？

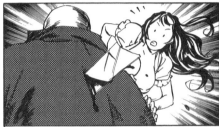

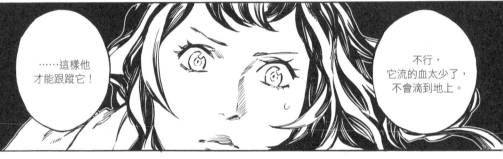

……這樣他
才能跟蹤它！

不行，
它流的血太少了，
不會滴到地上。

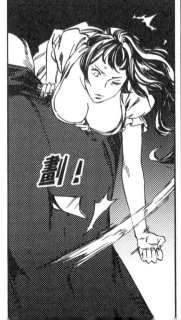

劃！

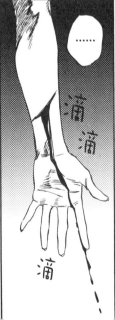

……

滴滴

滴

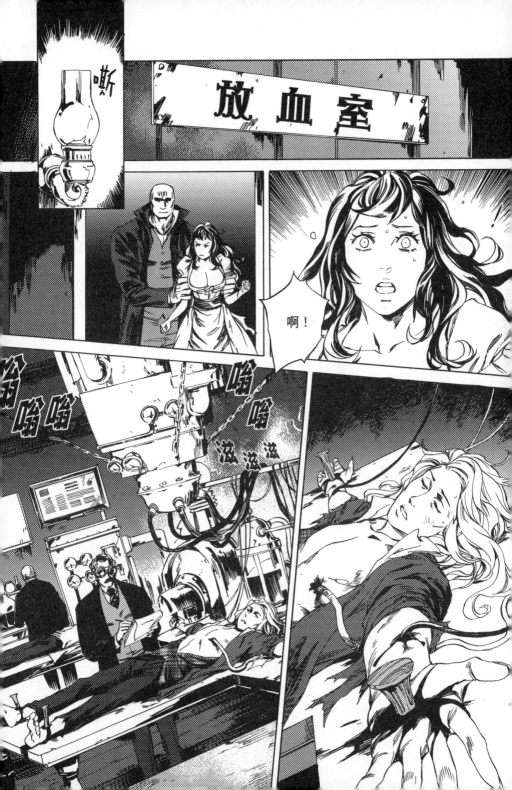

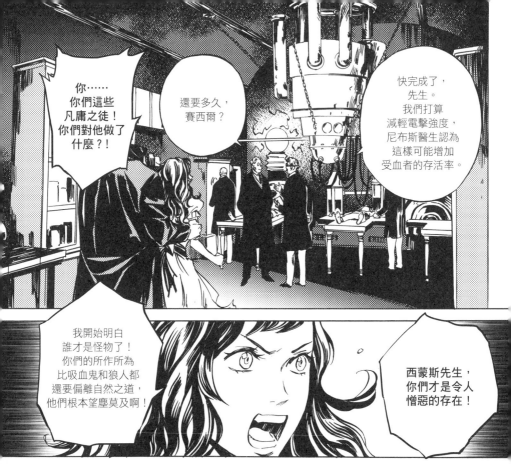

你……你們這些凡庸之徒！你們對他做了什麼？！

還要多久，賽西爾？

快完成了，先生。我們打算減輕電擊強度，尼布斯醫生認為這樣可能增加受血者的存活率。

我開始明白誰才是怪物了！你們的所作所為比吸血鬼和狼人都還要偏離自然之道，他們根本望塵莫及啊！

西蒙斯先生，你們才是令人憎惡的存在！

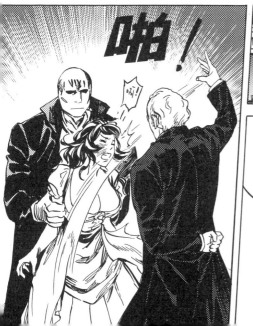

啪！

唔！

……

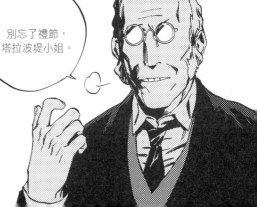

別忘了禮節，塔拉波堤小姐。

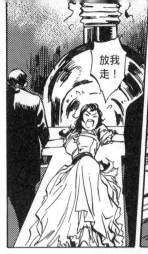

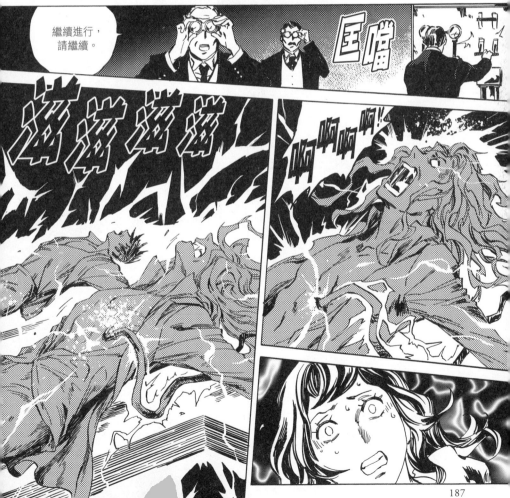

嘶
嘶
嘶

啊…

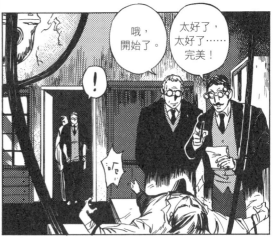

哦，開始了。

太好了，太好了……完美！

！

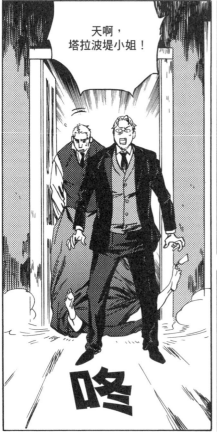

天啊，塔拉波堤小姐！

咚

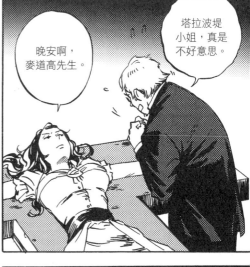

晚安啊，麥道高先生。

塔拉波堤小姐，真是不好意思。

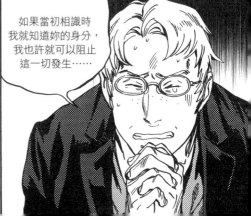

如果當初相識時我就知道妳的身分，我也許就可以阻止這一切發生……

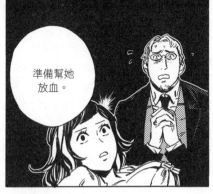

準備幫她放血。

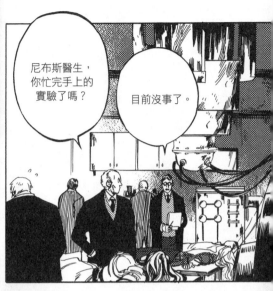

尼布斯醫生，你忙完手上的實驗了嗎？

目前沒事了。

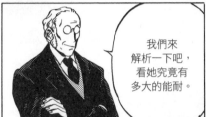

我們來解析一下吧，看她究竟有多大的能耐。

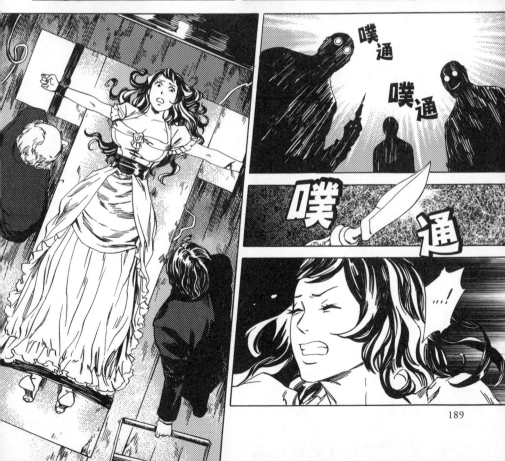

噗通

噗通

噗通

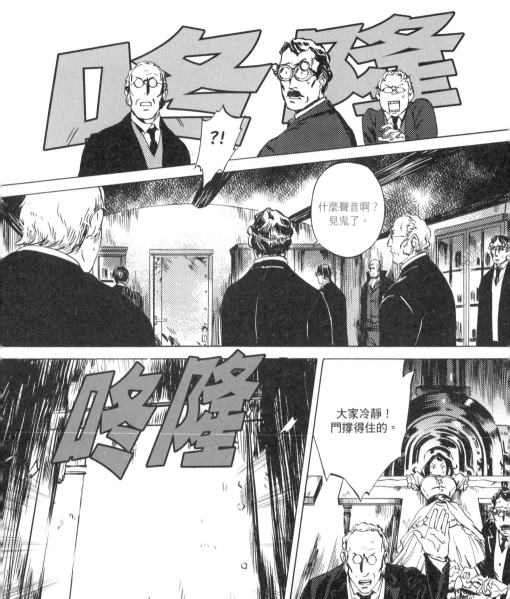
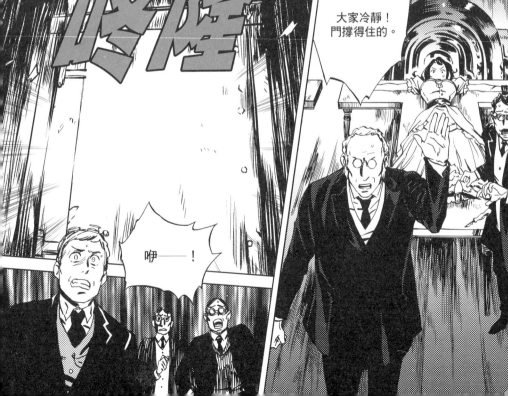

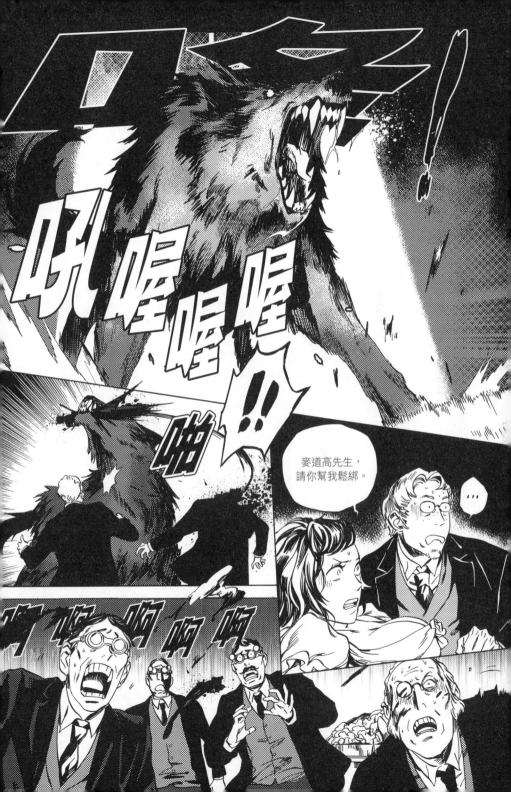

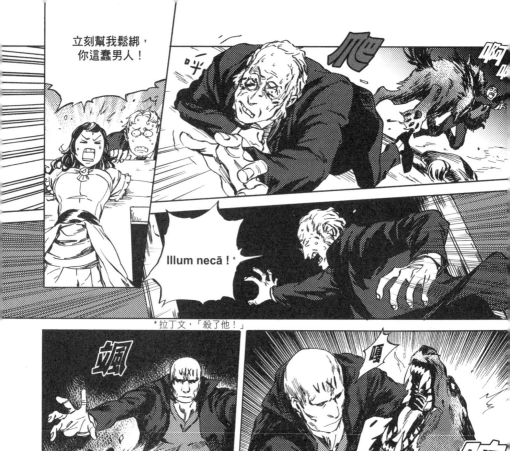

立刻幫我鬆綁，
你這蠢男人！

Illum necā！*

*拉丁文，「殺了他！」

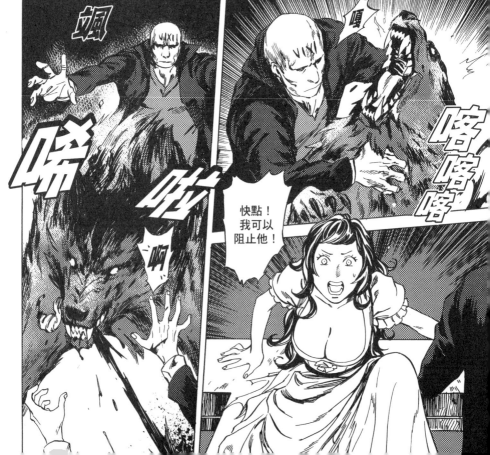

快點！
我可以
阻止他！

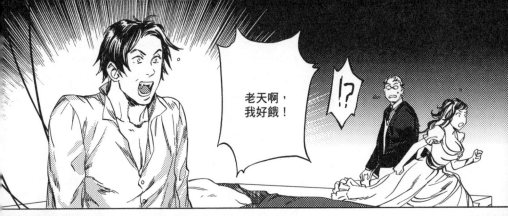

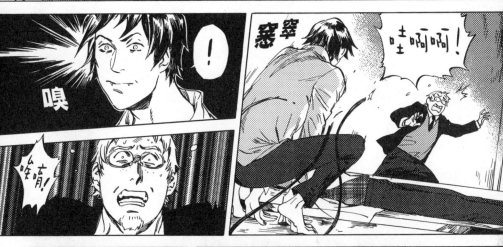

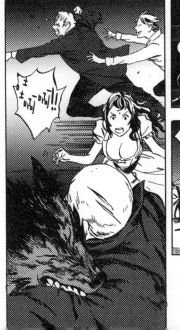

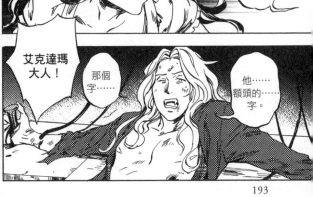

193

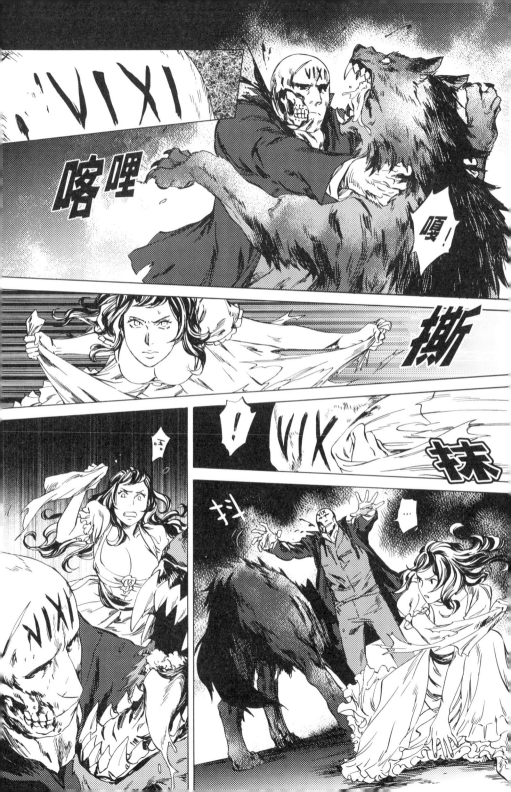

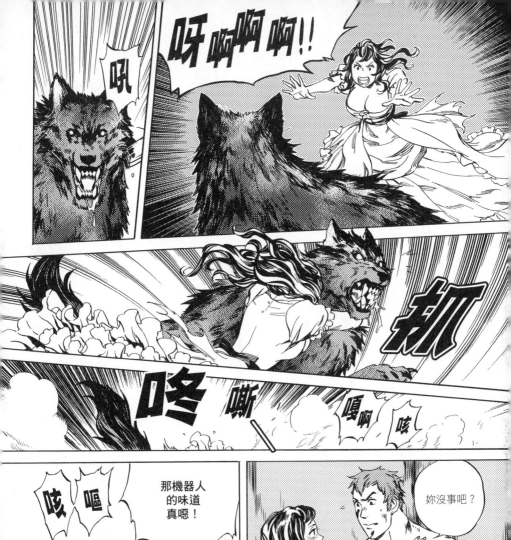

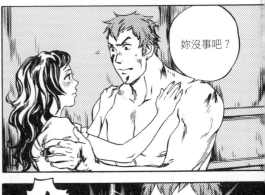

那機器人
的味道
真噁!

妳沒事吧?

!

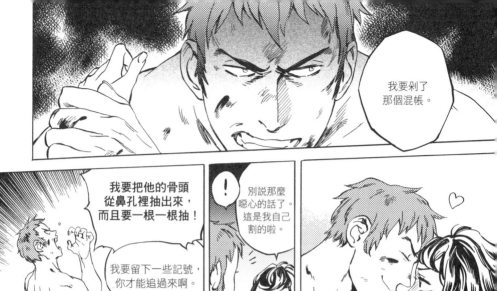

我要剁了
那個混帳。

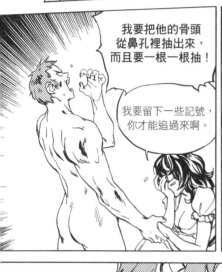

我要把他的骨頭
從鼻孔裡抽出來，
而且要一根一根抽！

我要留下一些記號，
你才能追過來啊。

別說那麼
噁心的話了。
這是我自己
割的啦。

妳這小笨蛋。

我很不想
打斷你們，
小甜心……

……但你們能不能幫我鬆綁呢？

……

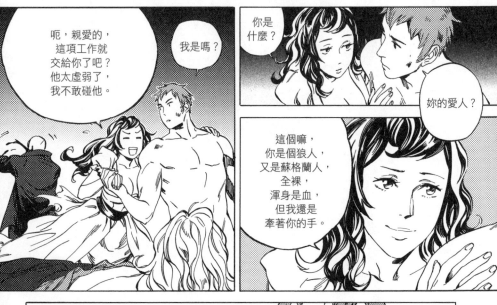

呃，親愛的，這項工作就交給你了吧？他太虛弱了，我不敢碰他。

我是嗎？

你是什麼？

妳的愛人？

這個嘛，你是個狼人，又是蘇格蘭人，全裸，渾身是血，但我還是牽著你的手。

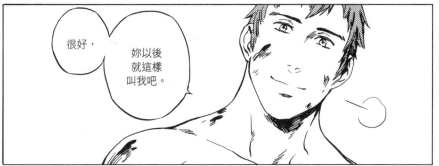

很好，妳以後就這樣叫我吧。

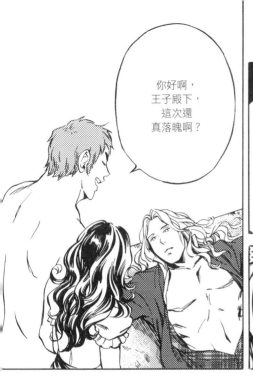

你好啊，
王子殿下，
這次還
真落魄啊？

可愛的裸體男孩，
你沒立場笑我吧？
不過我當然不在意
就是了。

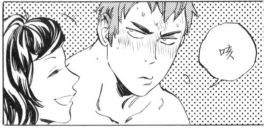

咳

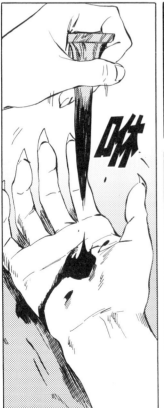

啾

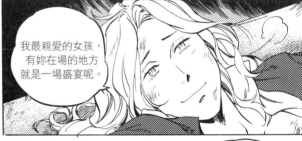

我最親愛的女孩，
有妳在場的地方
就是一場盛宴呢。

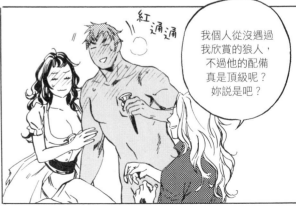

紅通通

我個人從沒遇過
我欣賞的狼人，
不過他的配備
真是頂級呢？
妳說是吧？

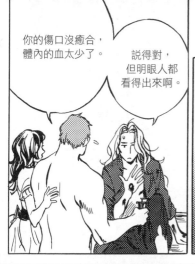

你的傷口沒癒合，體內的血太少了。

說得對，但明眼人都看得出來啊。

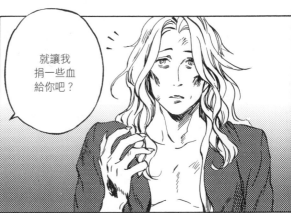

就讓我捐一些血給你吧？

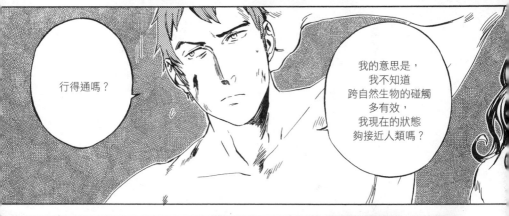

行得通嗎？

我的意思是，我不知道跨自然生物的碰觸多有效，我現在的狀態夠接近人類嗎？

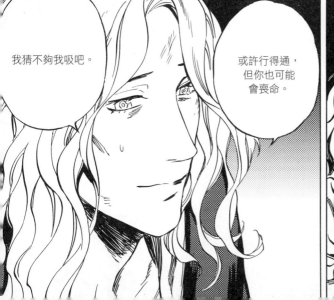

我猜不夠我吸吧。

或許行得通，但你也可能會喪命。

……

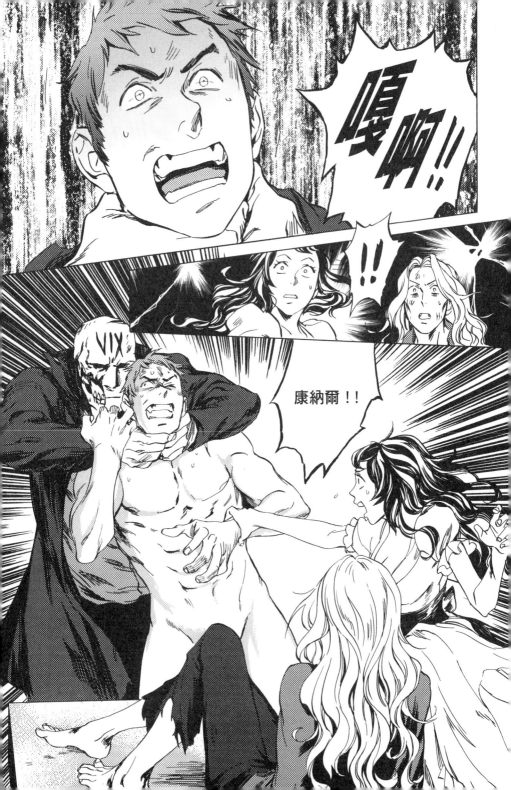

無魂者
艾蕬西亞
Vol.1

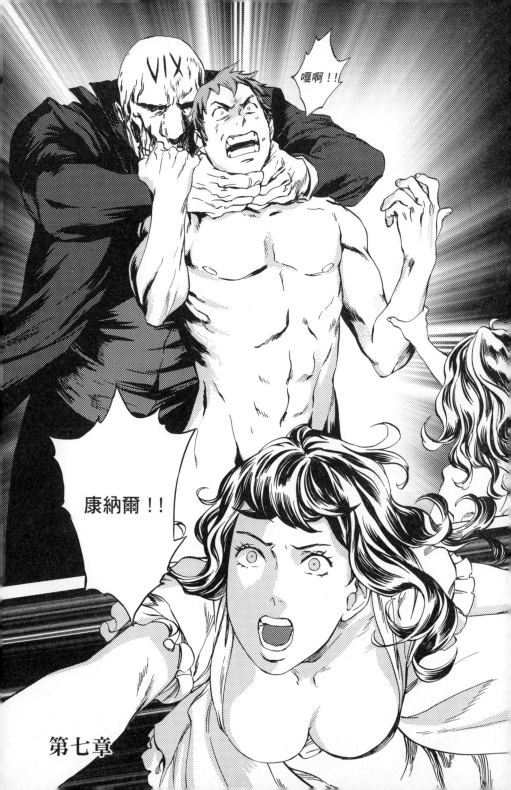

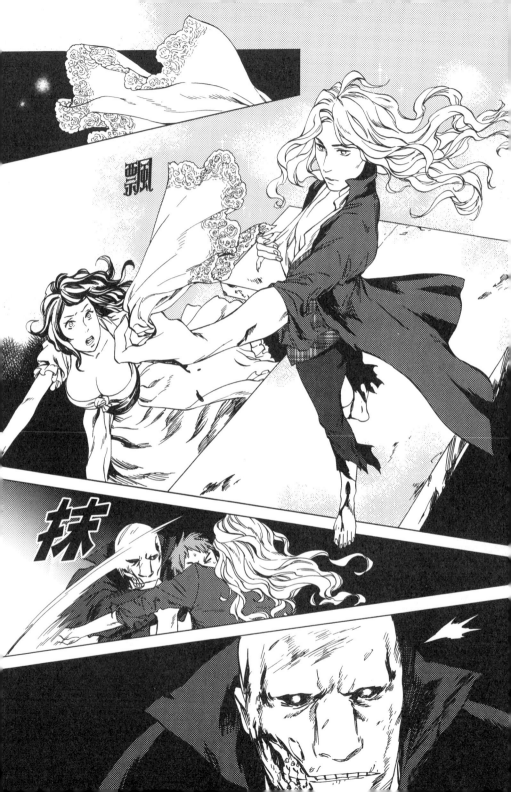

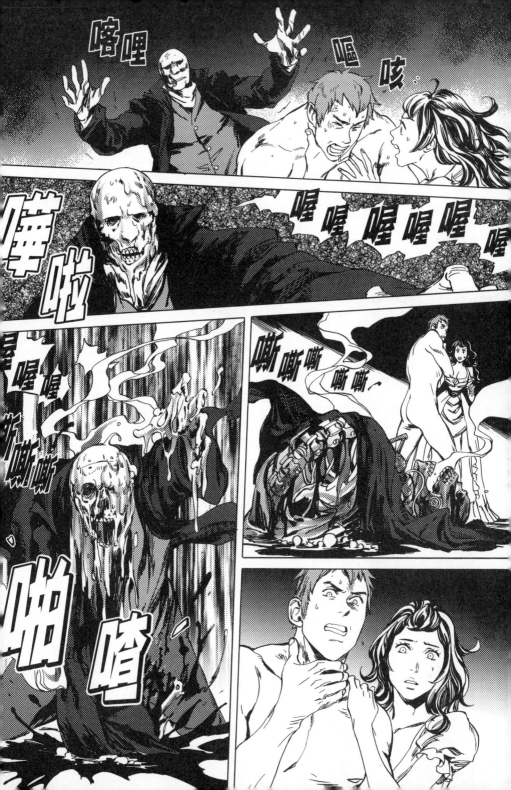

啊……

跟蹌

唉唷！

咚

妳只擦掉了「I」，
VIXI 變成 VIX，
意思從「活命」變成了
「困難」。
妳得抹掉所有字母
才能徹底摧毀它。

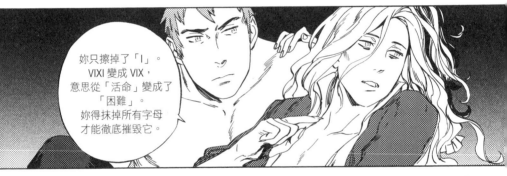

呃，
我怎麼會知道？
這是我第一次
對付人造人啊。

呃！

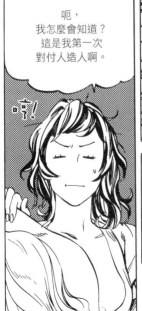

吵雜

！

喀

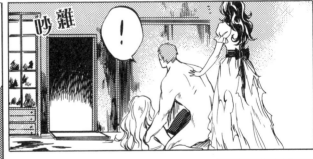

糟了，
接下來又輪到誰
冒出來啦？

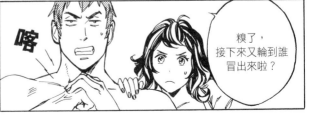

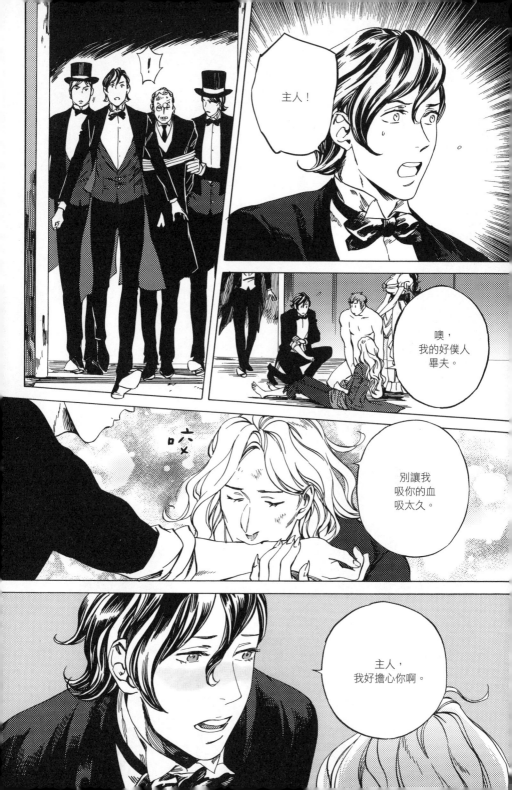

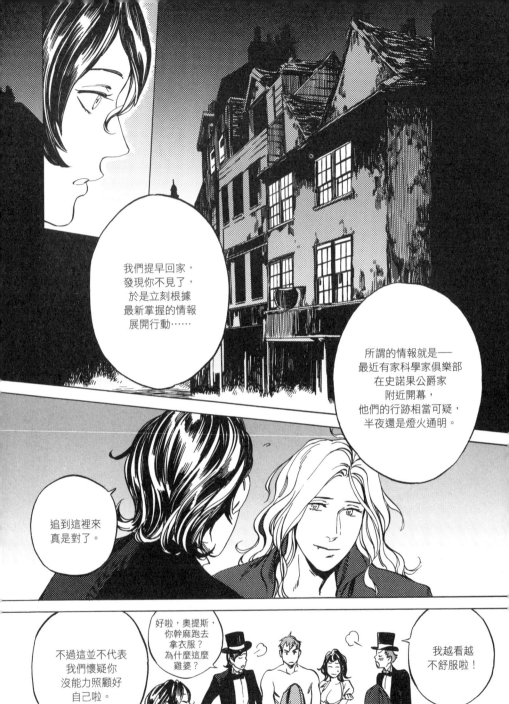

我們提早回家，
發現你不見了，
於是立刻根據
最新掌握的情報
展開行動……

所謂的情報就是——
最近有家科學家俱樂部
在史諾果公爵家
附近開幕，
他們的行跡相當可疑，
半夜還是燈火通明。

追到這裡來
真是對了。

不過這並不代表
我們懷疑你
沒能力照顧好
自己啦。

好啦，奧提斯，
你幹麻跑去
拿衣服？
為什麼這麼
雞婆？

我越看越
不舒服啦！

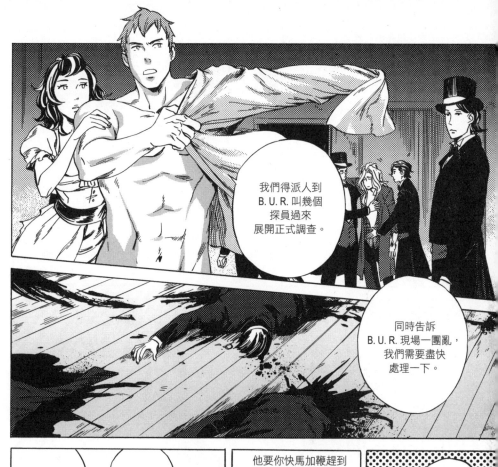

我們得派人到
B.U.R.叫幾個
探員過來
展開正式調查。

同時告訴
B.U.R.現場一團亂,
我們需要盡快
處理一下。

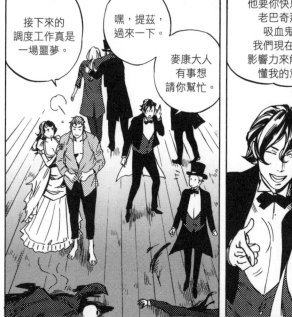

接下來的
調度工作真是
一場噩夢。

嘿,提茲,
過來一下。

麥康大人
有事想
請你幫忙。

他要你快馬加鞭趕到
老巴奇那邊叫醒
吸血鬼大君。
我們現在需要政治
影響力來解決問題,
懂我的意思吧?

現在就
去吧,
行動了。

唉，又要寫報告了。今晚萊奧又不在，煩死了。

我會幫忙啊！

哼，妳當然會囉。

我知道妳一逮到機會就想插手我的工作，真受不了。

住手！

摸癢♡

我工作能力很強的，你應該要重用我。不然我只好想辦法自娛囉。

好，沒問題，妳可以幫忙我做文書工作。

那會很難嗎？

難嗎……？

妳和萊奧想把我累死就對了？

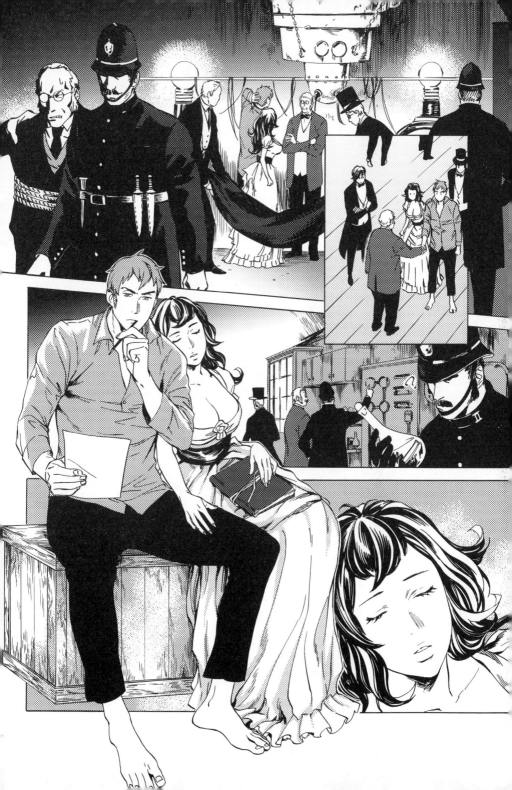

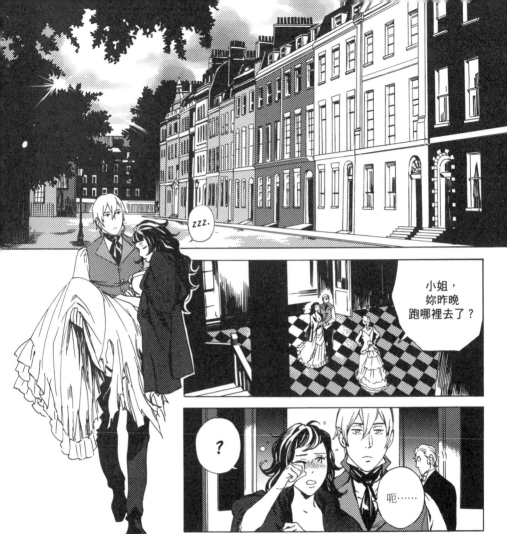

小姐，妳昨晚跑哪裡去了？

？

呃……

她和伍爾西伯爵在一起。

艾莉西亞！妳這淫蕩的賤貨！

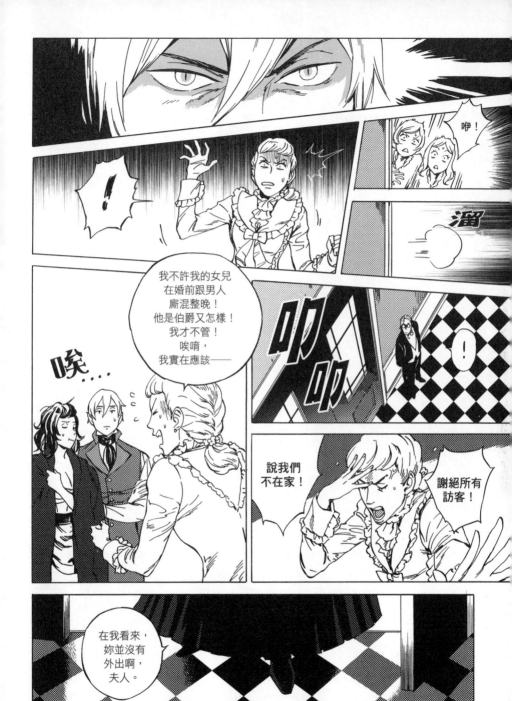

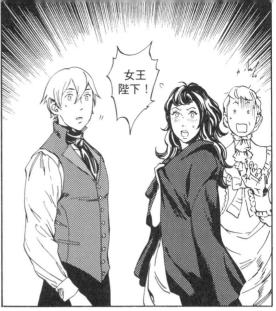

女王陛下！

免禮，
塔拉波堤小姐，
萊奧教授。

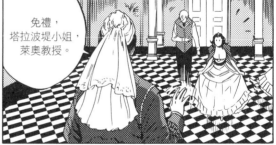

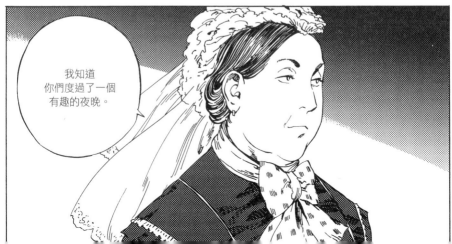

我知道
你們度過了一個
有趣的夜晚。

妳的表現完全超乎我的預期。

您知道些什麼？怎麼會對我有什麼預期？

親愛的女孩，妳是英國本土寥寥無幾的跨自然生物之一，妳出生那刻我就接獲通報了。

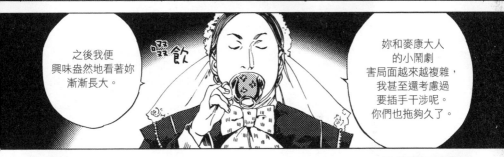

之後我便興味盎然地看著妳漸漸長大。

啜飲

妳和麥康大人的小鬧劇害局面越來越複雜，我甚至還考慮過要插手干涉呢。你們也拖夠久了。

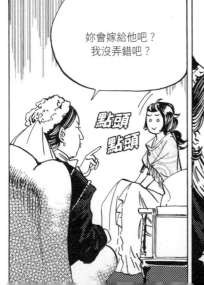

妳會嫁給他吧？我沒弄錯吧？

點頭點頭

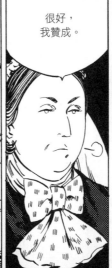

很好，我贊成。

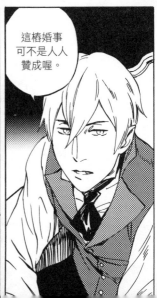

這樁婚事可不是人人贊成喔。

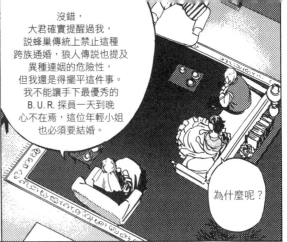

沒錯，大君確實提醒過我，說蜂巢傳統上禁止這種跨族通婚，狼人傳說也提及異種連姻的危險性，但我還是得擺平這件事。我不能讓手下最優秀的B.U.R.探員一天到晚心不在焉，這位年輕小姐也必須要結婚。

為什麼呢？

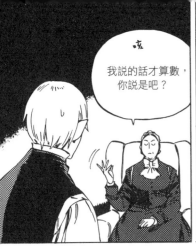

咳

我説的話才算數，你説是吧？

噢，妳問原因啊。

你們都知道影子議會的存在吧。

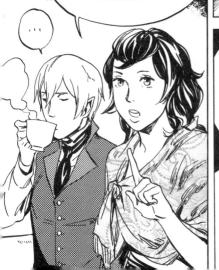

大君是吸血鬼擔任的官方顧問，邦主則是狼人。聽説您在政治方面總是聽從大君的意見運籌帷幄，軍事方面則聽取邦主的建議。

…

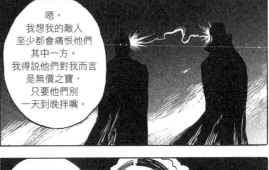

嗯，我想我的敵人至少都會痛恨他們其中一方。我得説他們對我而言是無價之寶，只要他們別一天到晚拌嘴。

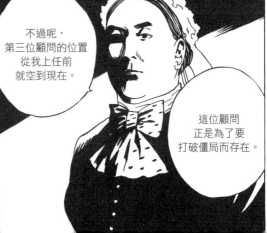

不過呢，第三位顧問的位置從我上任前就空到現在。

這位顧問正是為了要打破僵局而存在。

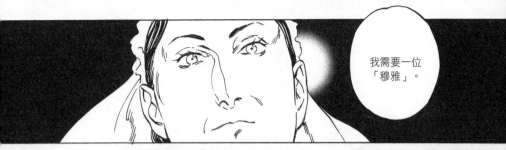

我需要一位
「穆雅」。

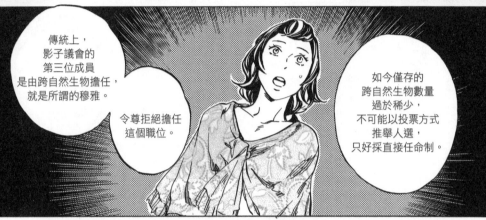

傳統上，
影子議會的
第三位成員
是由跨自然生物擔任，
就是所謂的穆雅。

令尊拒絕擔任
這個職位。

如今僅存的
跨自然生物數量
過於稀少，
不可能以投票方式
推舉人選，
只好採直接任命制。

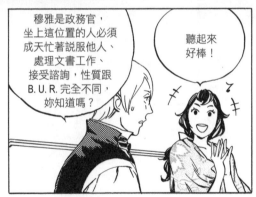

穆雅是政務官，
坐上這位置的人必須
成天忙著說服他人、
處理文書工作、
接受諮詢，性質跟
B.U.R. 完全不同，
妳知道嗎？

聽起來
好棒！

穆雅的任務是提出當代觀點。
我很器重大君和邦主的能力，
但他們年事已高，
看待事物的角度已經定下來了。
若要彌補不足，我就得找一個
懂得科學辦案手法的人，
當然了，這個新顧問也得對一般
人類的偏好與疑慮有所了解。

但為什麼要找我呢？
另外兩位顧問經驗
那麼豐富，
我怎麼可能提出
可與他們抗衡的
意見？

年輕女士，
妳已證明自己具備
優秀的偵案調查能力，
且見多識廣。

成為麥康夫人後，
妳也會得到進入
更高階層社會的
入場券。

很好，
我接受。

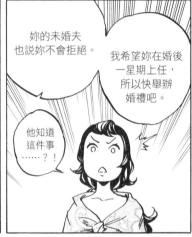

妳的未婚夫
也說妳不會拒絕。

我希望妳在婚後
一星期上任，
所以快舉辦
婚禮吧。

他知道
這件事
……？！

他是為了這個
娶我的嗎？

為了讓我
當上穆雅？

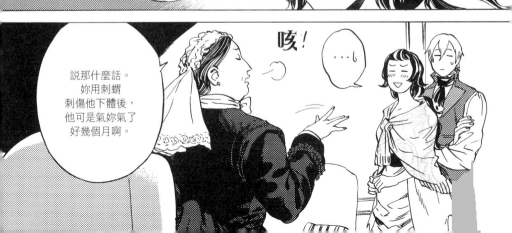

咳！

…‥

說那什麼話。
妳用刺蝟
刺傷他下體後，
他可是氣妳氣了
好幾個月啊。

現在我建議妳立刻上床睡一覺，妳看起來累壞了。

好啦，事情就這麼談成了。我非常滿意。

噠 噠 噠

艾莉西亞，發生什麼事了？女王陛下怎麼會來我們家？

穆雅是什麼？

別擔心，媽媽，我要嫁給麥康大人了。

噢，艾莉西亞！妳擄獲他的心了！

可是媽媽，女王陛下怎麼會跑過來啊？

不用管那個啦，艾芙。

重點是，艾莉西亞，妳要穿什麼樣的婚紗？但妳穿白色實在不好看啊。

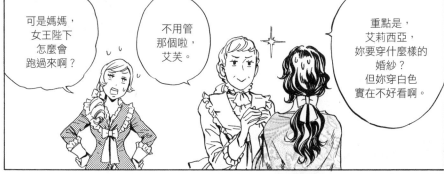

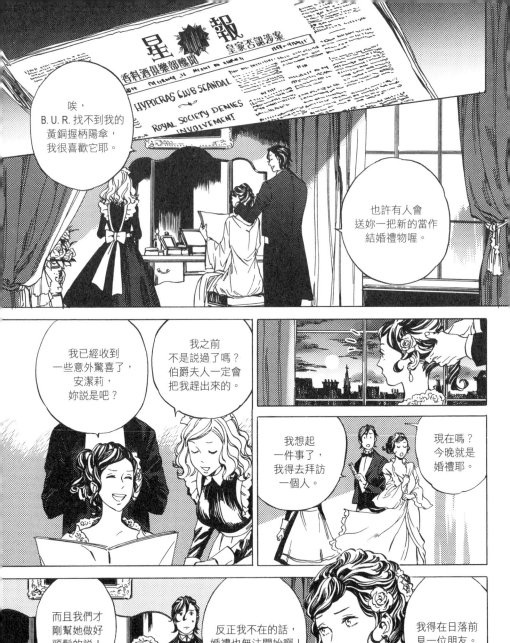

唉，B. U. R. 找不到我的黃銅握柄陽傘，我很喜歡它耶。

也許有人會送妳一把新的當作結婚禮物喔。

我已經收到一些意外驚喜了，安潔莉，妳說是吧？

我之前不是說過了嗎？伯爵夫人一定會把我趕出來的。

我想起一件事了，我得去拜訪一個人。

現在嗎？今晚就是婚禮耶。

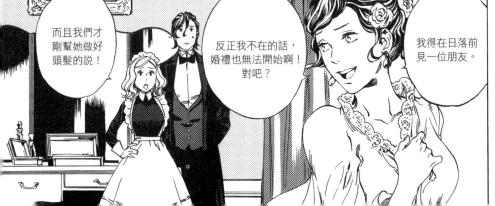

而且我們才剛幫她做好頭髮的說！

反正我不在的話，婚禮也無法開始啊！對吧？

我得在日落前見一位朋友。

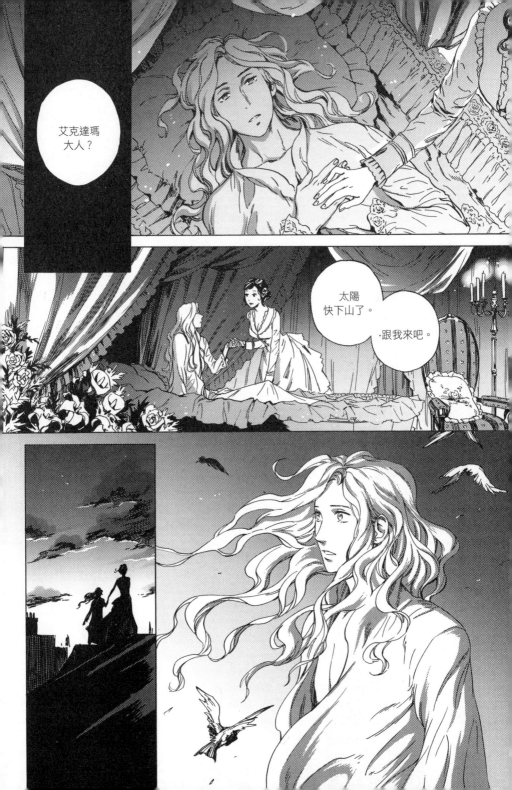

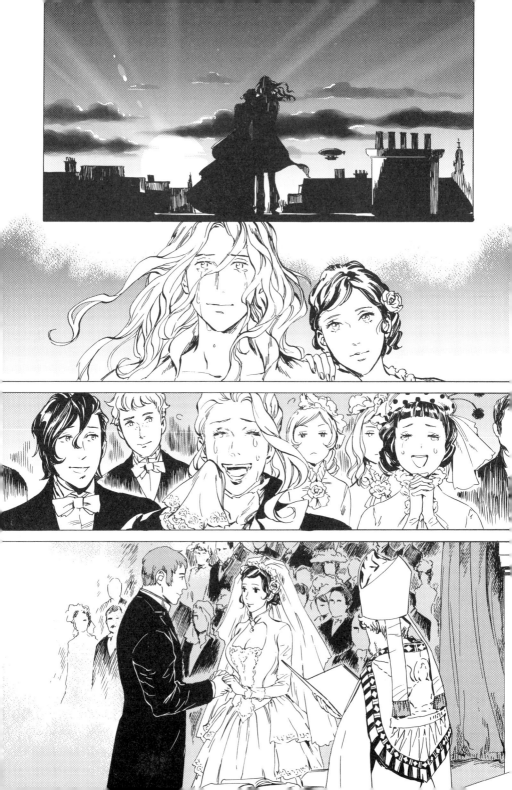

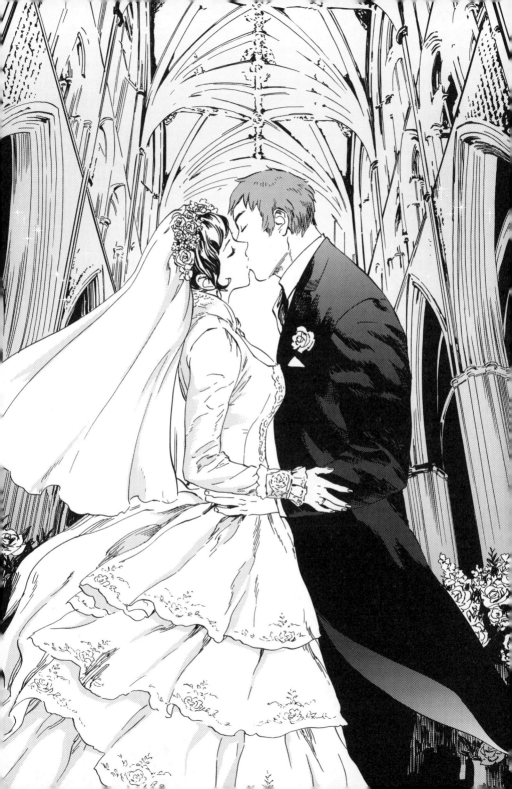

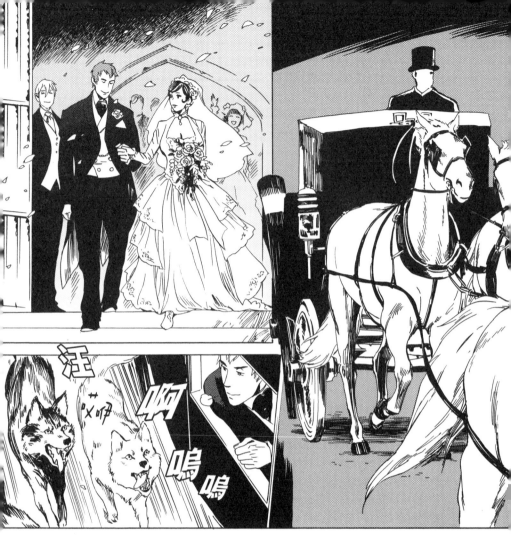

汪

咿呀 啊

嗚嗚

閃邊去！

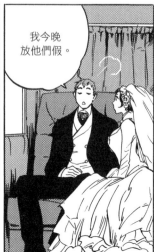

我今晚放他們假。

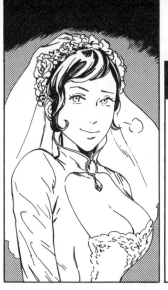

嗯，
這個嘛。

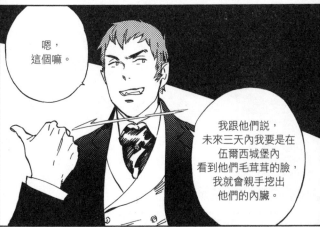

我跟他們說，
未來三天內我要是在
伍爾西城堡內
看到他們毛茸茸的臉，
我就會親手挖出
他們的內臟。

天啊，
那這幾天
他們要在哪
落腳？

萊奧在
那邊碎碎念，
說要攻進
艾克達瑪大人的
鎮上宅邸。

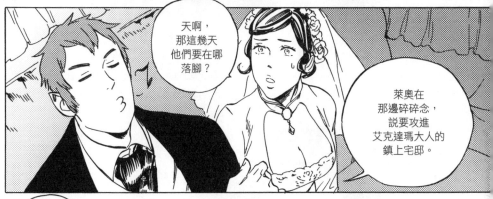

真想
親眼看看！

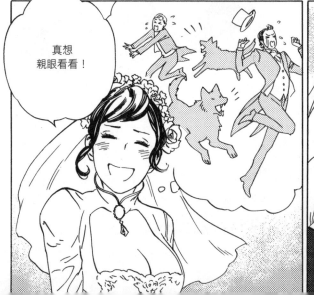

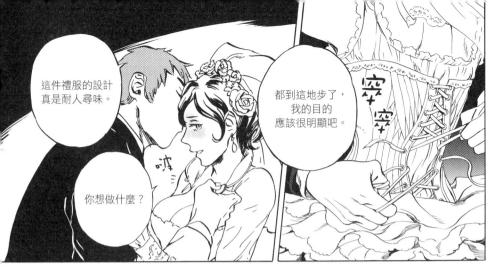

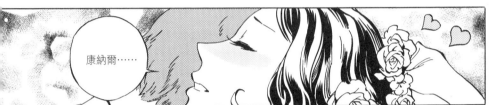

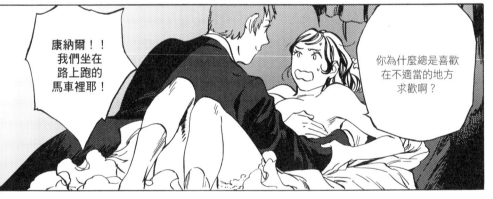

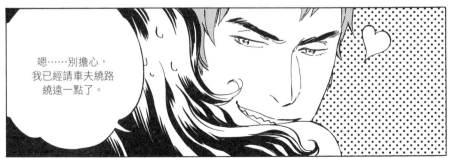

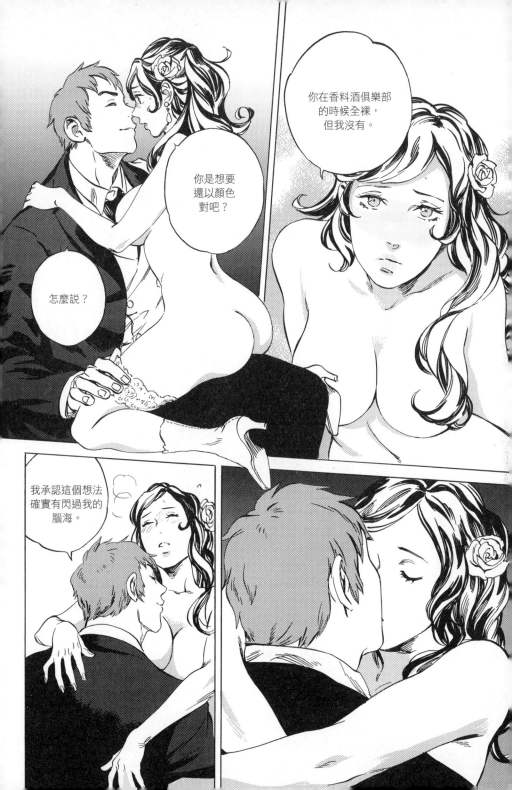

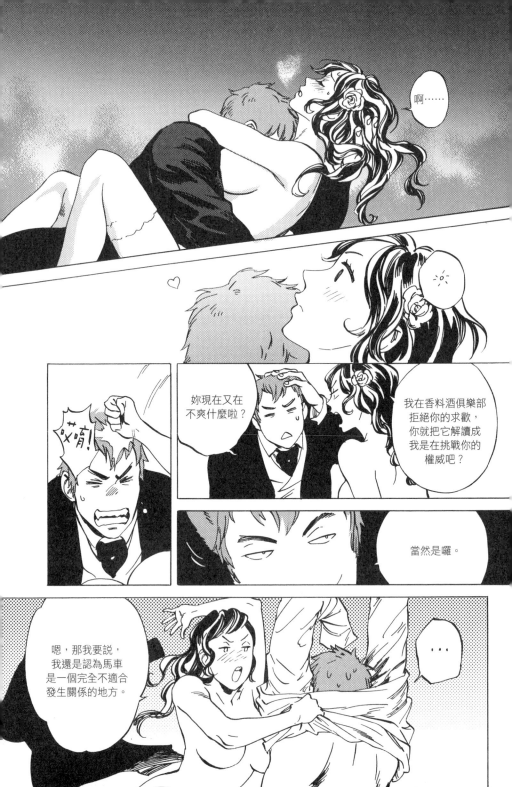

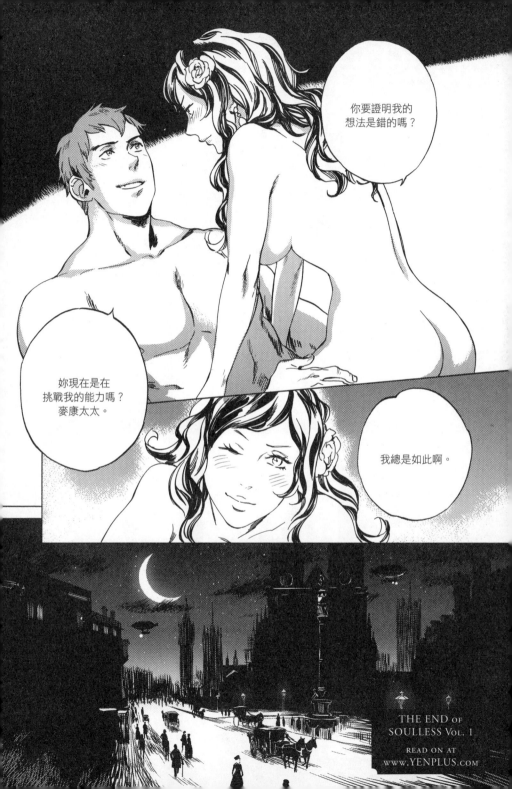

麥道高先生的大逃亡

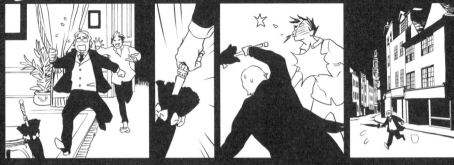

國家圖書館出版品預行編目資料

無魂者艾莉西亞 1 / 蓋兒.卡瑞格 (Gail Carri-
ger) 著；黃鴻硯譯. -- 初版. -- 臺北市：臉譜
出版：家庭傳媒城邦分公司發行, 2015.02-
　　冊；　　公分. -- (Q小說)
　　　譯自：Soulless：The Manga, Vol.1
　　　ISBN 978-986-235-424-7(第 1 冊：平裝)

874.57　　　　　　　　　104001240

SOULLESS: THE MANGA ❶

無魂者艾莉西亞1

FY1013

作者：蓋兒・卡瑞格（Gail Carriger）／漫畫:REM
譯者：黃鴻硯／編輯：黃亦安
美術編輯：陳泳勝／排版：漾格科技股份有限公司
企畫：蔡宛玲、陳彩玉／業務：陳玫潾／編輯總監：劉麗真／總經理：陳逸瑛
發行人：涂玉雲／出版：臉譜出版

發行：英屬蓋曼群島商家庭傳媒股份有限公司城邦分公司
台北市中山區民生東路 141 號 11 樓
客服專線：02-25007718；25007719
24 小時傳真專線：02-25001990；25001991
服務時間：週一至週五上午 09:30-12:00；下午 13:30-17:00
劃撥帳號：19863813 戶名：書虫股份有限公司
讀者服務信箱：service@readingclub.com.tw
城邦網址：http://www.cite.com.tw

香港發行所：城邦（香港）出版集團有限公司
香港灣仔駱克道 193 號東超商業中心 1 樓
電話：852-25086231 或 25086217　傳真：852-25789337
電子信箱：citehk@hknet.com

馬新發行所：城邦（新、馬）出版集團
Cite（M）Sdn. Bhd.（458372U）
41, Jalan Radin Anum, Bandar Baru Sri Petaling,
57000 Kuala Lumpur, Malaysia.
電話：603-90578822　傳真：603-90576622

一 版 一 刷：2015 年 2 月
ISBN: 978-986-235-424-7
版權所有・翻印必究（Printed in Taiwan）
售價：220 元
（本書如有缺頁、破損、倒裝，請寄回更換）